Par J.-Et.-Ft. Marignié. Voy. Quérard.

VIE
DE
DAVID GARRICK.

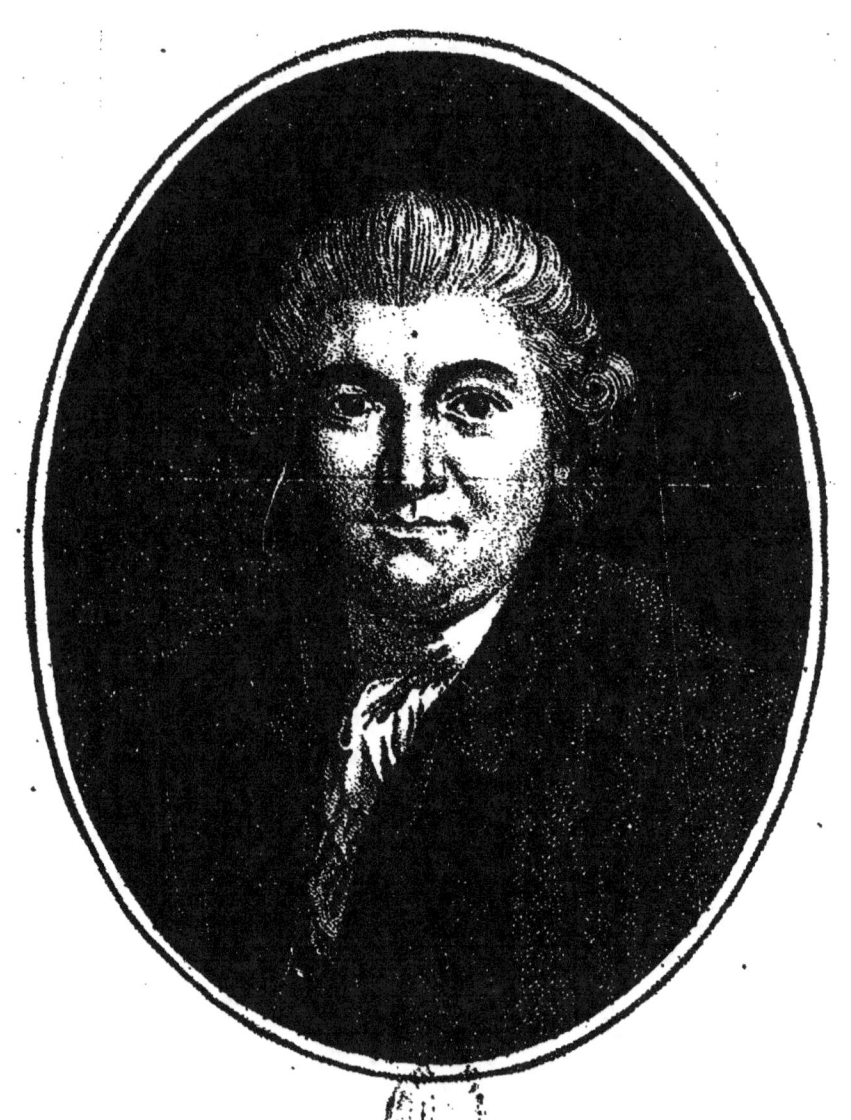

VIE
DE
DAVID GARRICK,

SUIVIE DE DEUX LETTRES

DE

M. NOVERRE A VOLTAIRE

SUR CE CÉLÈBRE ACTEUR,

ET

DE L'HISTOIRE ABRÉGÉE

DU

THÉATRE ANGLAIS, DEPUIS SON ORIGINE

JUSQU'A LA FIN DU XVIII^e SIÈCLE.

A PARIS,

Chez PACQUE et MICHEL, rue des Moulins,
n°. 531, près la rue Thérèse.

De l'Imprimerie de H. L. PERRONNEAU, rue
du Battoir, n°. 8.

AN IX.

VIE

DE

DAVID GARRICK.

~~~~~

David Garrick naquit à Hereford, le 28 février 1716; son aïeul étoit un négociant français que la révocation de l'édit de Nantes, en 1685, avoit obligé de s'expatrier et de se réfugier en Angleterre. Cet homme respectable par ses malheurs et son industrie, devint le père de quatre enfans, dont deux fils et deux filles; l'aîné des garçons alla s'établir à Lisbonne où il fit le commerce des vins; le plus jeune, nom-

mé Pierre, et le père de David Garrick, embrassa la profession des armes, dans laquelle il eut beaucoup de peine à obtenir, à la fin d'une longue carrière, le grade de major. Pierre Garrick avoit épousé une Irlandaise, et ce fut à Hereford, où son régiment étoit alors en garnison, que naquit David Garrick. Quelque tems après la naissance de ce fils, M. Garrick, père, alla demeurer à Litchfield, où il vécut encore plusieurs années. Lorsqu'il vit approcher sa fin, il songea à se retirer du service et à vendre sa commission, mais la mort le surprit avant que le marché put être entièrement consommé, et par ce funeste événement, sa famille perdit une somme de onze cents livres sterling, prix convenu avec l'acquéreur, et se trouva par là réduite aux plus fâcheuses extrémités.

Le jeune Garrick avoit un peu moins de vingt ans lorsque son père mourut; il avoit fait ses premières études sous ses yeux, et ce fut à la considération dont jouissoit son père, plus encore qu'à ses heureuses dispositions, qu'il dut la connoissance et la protection de M. Gilbert Walmsley, écuyer, greffier du tribunal ecclésiastique et l'ami du célèbre Samuel Johnson. M. Walmsley étoit vieux et célibataire, de sorte que les parens du jeune Garrick avoient tout lieu d'espérer que la tendre amitié qu'il avoit pour leur fils et dont il ne prennoit pas la peine de déguiser les sentimens, le détermineroient à lui assurer une partie de sa fortune; mais, un beau jour, il prit à ce vieillard la fantaisie de se marier, et les brillans avantages que l'on en attendoit se bornèrent à une simple recommandation à M. Colson,

directeur de l'école de Rochester, pour qu'il voulut bien se charger de perfectionner son éducation. Le jeune Garrick se sépara, en conséquence, de sa famille, quitta Litchfield et se rendit à Rochester où il fut accompagné par le docteur Samuel Johnson qui abandonna, à cette époque, son état d'instituteur, pour aller demeurer à Londres, où il a été depuis, l'un des premiers ornemens de la littérature anglaise.

A la mort de son père, M. Garrick fit le voyage de Lisbonne, où il reçut de son oncle l'accueil le plus tendre. Il est probable qu'il auroit fixé son séjour dans cette ville, si la crainte de le voir s'abandonner aux plaisirs dont cette cité corrompue étoit alors le théâtre, n'eut déterminé son parent à l'éloigner et à le renvoyer en Angleterre; mais cet oncle n'en conserva pas moins, pour son

neveu, la tendresse d'un père, et il lui en donna la preuve en lui léguant, à sa mort, une somme de mille livres sterling.

Il paroît par les lettres que M. Walmsley a publiées, que M. Garrick étoit destiné à la profession d'avocat, et qu'il s'étoit fait inscrire, lors de son arrivée à Londres, le 9 mars 1736, au nombre des étudians en droit de Lincoln's inn; mais il est bien certain que jamais il ne s'appliqua sérieusement à l'étude de cette science; et des personnes qui prétendent l'avoir connu à cette époque, assurent que ses occupations, pendant l'intervalle de tems qui s'écoula entre son retour de Lisbonne et sa première apparition sur le théâtre, étoient bien différentes de celles auxquelles on suppose qu'il avoit d'abord été destiné, ou de celles qui lui ont, de

puis, acquis tant de gloire et de succès. Il passe en effet pour constant, qu'il s'étoit établi marchand de vins aux environs de la cour de Durham, probablement parce qu'il y avoit été invité par son oncle qui, sans doute lui avoit procuré les moyens d'entreprendre ce genre de commerce.

Quelle que soit la cause qui l'ait déterminé à se livrer à une entreprise si éloignée de ses goûts naturels, il est certain que les bénéfices qu'il en retira ne furent pas assez considérables pour l'engager à y persister, et peut-être ne dut-il son peu de succès qu'à sa passion pour un autre genre d'occupation, plus conforme à son goût et à ses talens.

Il se ressouvenoit d'avoir joué avec succès, lorsqu'il étoit au collège, le rôle du sergent Kite; ce souvenir lui fit concevoir l'espérance d'acqué-

rir un jour de la gloire et de la fortune, en faisant valoir son talent pour la comédie. Il partit, en conséquence pour Ipswick, et là il s'engagea, sous le nom de Lyddel, dans une troupe de comédiens ambulans. Le premier rôle qu'il joua fut celui d'Aboar dans *Oronok*; il préféra ce rôle, parce qu'étant celui d'un nègre, il cachoit ses traits et lui épargnoit la honte dans le cas où il auroit échoué. Il joua à Ipswick dans la tragédie, dans la comédie et même dans les farces, où il remplissoit le rôle d'Arlequin, et il eut dans chacun de ces divers rôles, un succès qui ne s'est jamais démenti dans le cours de sa vie théâtrale.

Un début aussi flatteur le fit aspirer à la gloire de briller sur les théâtres de Londres; il s'adressa successivement aux directeurs des théâtres de Drury-Lane et de Covent-Gar-

den, mais il fut repoussé par l'un et par l'autre avec beaucoup de mépris.

M. Gifford qui dirigeoit le petit théâtre de Goodman's-Fields, fut plus honnête ou plus juste, et il fit à Garrick des propositions qu'il accepta avec joie. Son premier début fut celui de Richard III, dans la pièce de ce nom; il parut sur la scène comme le soleil qui perce tout-à-coup un nuage épais, et l'on vit dans l'aurore de Garrick, tous les talens d'un acteur consommé.

Ce début fut accompagné de deux circonstances remarquables; la première, c'est qu'en entrant sur le théâtre il fut tellement embarrassé, qu'il lui fut impossible, pendant un long espace de tems, de prononcer un seul mot; la seconde, c'est qu'ayant épuisé tous ses moyens dans les deux premiers actes, sa voix devint si

rauque, qu'il ne fut jamais parvenu à se faire entendre, sans une personne qui se trouvoit dans la coulisse et qui lui présenta une orange, dont le jus bienfaisant lui rendit ses facultés, et le mit en état d'achever son rôle avec cette supériorité de talent, dont il a depuis, constamment donné des preuves, au bruit des applaudissemens qui n'ont cessé de l'accompagner, toutes les fois qu'il a été chargé de ce rôle.

La personne à laquelle il eut l'obligation d'un secours offert si à propos, étoit l'imprimeur Dryden-Ledek, qui se faisoit un plaisir de raconter cette anecdote à ses amis.

Ce phénomène attira bientôt l'attention et l'admiration du public. On déserta les théâtres royaux et l'on se porta en foule à celui de Goodman's-Fields, où Garrick continua de jouer jusqu'à la fin de la saison

théâtrale, malgré les offres avantageuses, mais tardives, que lui firent alors ceux qui avoient méconnu ses talens et qui l'avoient repoussé avec tant de mépris.

Ce fut pendant le cours de cette première année de sa vie théâtrale que Garrick composa son *Valet Menteur*, comédie-parade extrêmement gaie, et que le public a toujours vue avec le plus grand plaisir, même après que l'auteur eut cessé d'y jouer le rôle principal. Il fut passer le reste de la saison à Dublin, où de nouveaux succès ajoutèrent encore à sa réputation et à sa fortune.

L'année suivante (1742) il s'engagea dans la troupe de Drury-Lane, où il resta jusqu'en 1745. Ce spectacle, dirigé par M. Fleetwood, étoit on ne peut pas plus mal administré; les acteurs étoient souvent en guerre

avec leur directeur pour leurs appointemens, et Garrick fut obligé, comme plusieurs autres de ses camarades, de signer un traité offensif et défensif, dans lequel on s'engageoit à ne faire la paix, avec l'ennemi commun, que du consentement de toutes les parties contractantes. Cette contestation, dans laquelle Garrick fut accusé par un de ses camarades, Macklin, d'avoir trahi la cause commune, est trop intimement liée à la vie de ce célèbre acteur, et à l'histoire du théâtre pour que nous ne la rapportions pas dans tous ses détails.

Charles Fleetwood, écuyer, étoit issu d'une famille ancienne et respectable, et possédoit un riche patrimoine. Il étoit agréable de sa personne, et affable dans ses manières. Malheureusement il avoit eu, dans sa jeunesse, des liaisons avec des hommes du bon ton, dont plusieurs

de la première qualité, qui finirent par porter un coup fatal à sa fortune et à sa réputation. Il avoit contracté, dans leur société, des goûts et des travers qui, pour être à la mode, n'en étoient pas moins condamnables. Le jeu, et le gros jeu, étoit particulièrement sa passion dominante. Les jeunes gens, qui s'abandonnent à cette terrible habitude, commencent ordinairement par être les dupes innocentes de leurs séducteurs, mais ils finissent presque toujours par être fripons eux-mêmes, et M. Fleetwood n'a pas toujours été exempt de ce reproche.

Ses amis lui conseillèrent de placer le reste de sa fortune dans l'acquisition du privilège du théâtre de Drury-Lane. Il suivit leur conseil, et il fut assez heureux pour traiter avec les propriétaires, dans un moment où ceux-ci étoient découragés par une

suite de revers non interrompus, et très-disposés à vendre à bon marché ce qu'ils avoient acheté fort cher. Chaque semaine, ils avoient, avec leurs acteurs, de nouvelles querelles pour leurs appointemens, dont les plus considérables ne s'élevoient pas à plus de quatre cents livres sterling par an. A la fin, ceux-ci avoient ouvertement levé l'étendart de la révolte, et venoient d'ouvrir, pour leur compte, le petit théâtre de Hay-Market, avec une sorte de succès.

Fleetwood eut encore le bonheur de ramener les mécontens, et de réunir les deux troupes de Drury-Lane et de Hay-Market. Encouragé par ce succès, il mit en usage tous les moyens qui se présentèrent pour completter sa société : il parvint à déterminer quelquefois les premiers acteurs de Covent-Garden à rompre leurs engagemens, et à se joindre à

lui, en leur faisant des offres avantageuses, et même extraordinaires.

Ces offres furent si brillantes que Quin ne put y résister, et poussa l'ingratitude jusqu'à abandonner son ancien maître, Rich, sous la bannière duquel il avoit combattu glorieusement pendant vingt campagnes ; et cela pour cinq cents livres sterling par an ! Somme considérable, il est vrai, et inconnue jusqu'alors, même sur les théâtres du premier ordre.

Il faut dire, pour la justification de Quin, qu'il proposa à Rich de rester avec lui, moyennant une augmentation qui mettoit encore ses appointemens fort au-dessous de ceux qu'on lui offroit ailleurs; mais celui-ci lui répondit qu'il ne croyoit pas que le meilleur acteur valut plus de trois cents livres sterling par an.

Le théâtre de Drury-Lane se sou-

tint pendant quelques années, au moyen des talens, et plus encore des sages conseils des principaux acteurs, et principalement de Charles Macklin, le premier comédien anglais qui ait soupçonné que sa profession étoit un art soumis à des principes certains; mais tous les talens, et tous les efforts de ce célèbre acteur, quoique puissamment secondé par Quin, Clive, Pritchard et quelques autres, ne purent combler le vide creusé par les prodigalités et la mauvaise administration de Fleetwood.

Cet homme, ne pouvant plus jouer gros jeu, et trop fier pour continuer de fréquenter des gens de qualité, dont il ne pouvoit plus égaler les dépenses, et imiter les travers, s'abandonna tout entier aux goûts les plus dépravés, et aux inclinations les plus basses. Il partagea

son tems entre les plus fameux boxeurs, les farceurs les plus dégoûtans, et les sauteurs de Sadlers'well, dont la plupart ne manquoient jamais de se trouver tous les matins à son lever.

Peu de tems avant l'époque où Garrick s'engagea avec lui, son théâtre étoit abandonné aux sauteurs de Sadlers'well, aux danseurs de corde, aux géants, et à tous les baladins de Londres; et au moment où Garrick parut, il avoit affermé son théâtre à un nommé Pierson, son caissier, qui lui avoit prêté des sommes considérables. Cet homme ne considéroit les meilleurs acteurs que comme des instrumens qui pouvoient le mettre en état de recouvrer son argent, et les traitoit d'ailleurs avec le plus insolent mépris. S'il eut quelques égards pour Garrick, c'étoit uniquement

parce qu'il espéroit tirer de ses talens de quoi s'indemniser du prix de sa ferme.

En un mot, les affaires de Fleetwood étoient dans un tel état de délabrement que les acteurs se trouvoient sans cesse exposés aux plus grandes avanies. Souvent, les huissiers venoient faire des saisies, et s'emparoient du théâtre, des décorations, et quelquefois des costumes des acteurs. On pourroit citer une foule d'anecdotes plus plaisantes les unes que les autres, qui eurent lieu à l'occasion de ces contestations entre les acteurs et ces suppots privilégiés de la chicane; mais en voici une qui mérite d'être rapportée. Le chapeau de Richard III avoit attiré, par ses ornemens, l'éclat des pierreries (fausses), l'attention et l'avidité de ces harpies; et ils alloient s'en emparer, lorsque Davy, le domestique fidèle

de Garrick, se présenta à eux, et leur dit : « Que faites-vous là, canaille ; ne voyez-vous pas que c'est le chapeau du roi ? » Ces drôles-là crurent, au mot de roi, qu'il étoit question de George II, et abandonnèrent tristement leur proie.

Garrick, Macklin, Pritchard et plusieurs de leurs camarades pressoient leur directeur de mettre un meilleur ordre dans son administration, et de faire cesser leurs griefs ; et toujours celui-ci, après les avoir écoutés avec calme, convenoit de la justice de leurs réclamations, et leur faisoit des promesses qu'il oublioit aussitôt qu'ils étoient partis. A la fin, les acteurs, las de se voir sans cesse trompés dans leurs espérances, et pressés par le besoin, formèrent entre eux une ligue, à la tête de laquelle on remarquoit les noms de Garrick, de Macklin, de Pritchard,

de madame Clive, de Mils et de sa femme, avec invitation aux autres acteurs d'y accéder. Les principales conditions de cette association portoient qu'aucun de ses membres ne pourroit faire de traité, ni même entrer en négociation avec le directeur, sans le consentement formel de tous les autres signataires.

Ces acteurs n'auroient probablement pas osé prendre un parti aussi violent, s'ils n'avoient été encouragés par l'espoir d'être soutenus par le lord Chambellan, d'être autorisés à former une troupe indépendante, et d'obtenir de lui la liberté de s'établir dans la salle de l'Opéra, ou ailleurs. Cet espoir étoit particulièrement fondé sur l'exemple donné, en pareille circonstance, par l'un de ses prédécesseurs, le duc de Dorset, seigneur aussi instruit que bienfaisant, et qui avoit délivré, dans le tems,

Betterton, madame Bary, et d'autres malheureux acteurs, de la tyrannie de Christophe Rich, l'ancien directeur de Drury-Lane.

Garrick et ses coalisés, rédigèrent donc un mémoire contenant leurs griefs et leurs réclamations, et appuyé par une multitude de faits dont ils offroient la preuve, et qu'ils présentèrent au duc de Grafton, qui occupoit en ce moment la place de lord Chambellan.

Le duc les reçut très-froidement, et, au lieu d'entrer avec eux dans les détails des griefs dont ils se plaignoient, il leur demanda à chacun d'eux quel étoit le taux de leurs appointemens. Il parut extrêmement surpris, lorsqu'on lui dit qu'un homme pouvoit, en jouant simplement la comédie, gagner jusqu'à cinq cents livres sterling par an; et il leur observa seulement qu'un de ses

parens, qui occupoit un emploi subalterne dans la marine, exposoit tous les jours sa vie, pour son pays et son roi, pour moins de la moitié de cette somme. Tout ce que les malheureux pétitionnaires purent dire pour convaincre ce lord de la justice de leurs réclamations, du peu de comparaison qu'il y avoit entre un officier subalterne et un comédien, ne put le faire revenir de ses injustes préventions. En effet, la comparaison étoit insoutenable, et il ne falloit pas de grands efforts, de la part des acteurs, pour en démontrer la fausseté. Un des plus grands avantages du service militaire ou de la marine, c'est l'obligation où sont tous les officiers de passer successivement par tous les grades subalternes, avant de parvenir aux grades supérieurs ; mais le génie d'un comédien le porte presque toujours, dès son début dans la

carrière, aux premiers emplois, et le place quelquefois au rang suprême qu'il doit occuper toute sa vie. Hawke, Howe et Keppel, ont fait un apprentissage de plusieurs années, avant de parvenir au grade de lieutenant de vaisseau ; au lieu que Garrick, Clive et Cibber ont été jugés, dès leur premier essai, les plus grands comédiens de leur siècle.

Tandis que les acteurs étoient occupés à chercher des amis et des protecteurs capables d'appuyer leurs prétentions, le directeur ne perdoit pas un instant : il recrutoit sa société des meilleurs acteurs qu'il pouvoit découvrir dans les troupes ambulantes. Les premières hostilités une fois commencées, les deux partis, avant d'aller plus loin, crurent devoir publier chacun leur manifeste et en appeler au public de la justice de leur cause. Tous les deux crurent

l'affaire assez importante pour employer la plume des plus célèbres écrivains du tems. Paul-Whitetread soutint les droits du directeur, et l'historien Guthrie ne dédaigna pas d'être le défenseur de Garrick et de ses amis.

Vers le milieu de septembre, époque à laquelle commence la saison théâtrale à Londres, le directeur se disposa à ouvrir son théâtre; mais toutes ses forces réunies ne lui parurent pas suffisantes pour monter convenablement une seule pièce. Cependant l'acquisition de madame Bennet qu'il croyoit passée du côté des insurgens, et l'arrivée de quelqeus nouveaux sujets, le mirent dans le cas de pouvoir annoncer *les Amans sûrs l'un de l'autre, the Conscious Lovers*. La curiosité amena beaucoup de monde, et les applaudissemens des amis du directeur, secondé par l'excessive in-

dulgence du public, soutinrent la représentation jusqu'à la fin, malgré l'extrême foiblesse des acteurs.

Mais la lutte entre les acteurs et leur directeur ne tarda pas à devenir très-inégale, et la fortune se décida ouvertement pour celui-ci. Les premiers n'ayant pu réussir à obtenir la permission qu'ils demandoient, furent contraints de se rendre à discrétion, et de s'abandonner à la générosité du vainqueur. L'issue de cette contestation ne pouvoit manquer d'être fatale aux acteurs; et du moment que le lord chambellan refusa d'écouter leurs prétentions, tous les gens sages et sans préventions, en prévirent le résultat. Les premiers acteurs, ceux dont les talens étoient indispensables pour faire aller la machine, obtinrent des conditions raisonnables, et un traitement égal à celui qu'ils avoient avant la rupture;

ture; mais les sujets médiocres, ou ceux que l'on pouvoit aisément remplacer, se trouvèrent trop heureux qu'on voulût bien les admettre pour la moitié des appointemens qu'ils recevoient auparavant.

Il arriva dans cette circonstance ce qui arrive journellement entre des associés qui ont succombé dans une entreprise commune. La division éclata entre les acteurs. Ceux qui se trouvèrent lésés reprochèrent aux autres d'avoir violé les conditions de l'association, et d'avoir trahi la cause commune. Macklin se chargea d'être l'organe des premiers, et publia contre Garrick, qu'il accusoit d'être à la tête des derniers, un pamphlet très-virulent, auquel celui-ci répondit par un autre, à la suite duquel il fit imprimer toutes les pièces relatives à la contestation. Garrick profita de la stagnation forcée des

plaisirs de la capitale, pour aller à Dublin, partager avec M. Shéridan, directeur du théâtre de Smock-Alley, les soins et les bénéfices de son administration.

Deux années auparavant (1743), M. Shéridan, acteur d'un mérite reconnu, étoit venu à Londres faire assaut de talens avec Garrick, et il avoit lui-même reconnu que la lutte étoit trop inégale; mais il étoit au-dessus des petites passions de son état, et, lorsqu'il prit la direction du théâtre de Dublin, il lui écrivit pour lui proposer une association, aux conditions de jouer alternativement, et de partager également les pertes des jours où Garrick ne joueroit pas, et les bénéfices que son mérite lui assuroit. Il terminoit sa lettre, en disant, « qu'il ne devoit point attribuer ses offres à l'amitié; ils ne se devoient rien à cet égard;

mais à l'hommage qu'il rendoit à ses talens supérieurs. »

Garrick montra cette lettre au colonel Wyndham son ami, qui s'écria, après l'avoir lue : « fiez-vous à cet homme-là; la jalousie ne l'aveugle pas. » Il partit; mais lorsqu'il fut question de régler les conditions de l'association, Garrick voulut avoir un traitement à part; Shéridan s'y opposa, en lui disant qu'il n'étoit pas juste qu'il eût tous les bénéfices. Garrick persista dans ses prétentions: à la fin, Shéridan prit sa montre et lui dit : « je vous donne quinze minutes pour réfléchir sur la justice de ma proposition; si vous la trouvez déraisonnable, je me soumets à la décision d'un homme dont le jugement doit égaler les talens. »

Garrick ne le laissa point achever, et répliqua « qu'il ne lui falloit pas une seconde pour s'appercevoir

qu'il traitoit avec le plus honnête homme des trois royaumes. »

Garrick revint à Londres, en 1746, comblé d'éloges, de présens et d'argent, et s'engagea, pour le reste de la saison, dans la troupe de Covent-Garden, alors sous la direction de M. Rich. Aussitôt que son nom parut sur l'affiche, le public se porta en foule au spectacle ; et le concours fut si grand, que les places d'un shelling furent vendues jusqu'à une guinée.

M. Rich avoit engagé M. Garrick et M. Quin, pour les opposer à la troupe de Drury-Lane, commandée par M. Lacey, homme d'un grand talent, d'un génie entreprenant, et qui ne négligeoit ni soins ni dépenses pour attirer la foule, et fixer le goût du public. Mais Garrick et Quin tenoient le même emploi : et ceux qui connoissent les détails de l'adminis-

tration d'un théâtre, savent qu'il est plus facile de négocier et de terminer un traité d'alliance entre plusieurs puissans monarques, que d'arrêter les préliminaires d'un simple arrangement entre des princes et des princesses de coulisses. Cependant il ne fallut à ces deux acteurs célèbres, et qui avoient d'égales prétentions à la faveur publique, que deux ou trois entrevues pour se partager à l'amiable les rôles qu'ils devoient jouer, sans être obligés de paroître ensemble dans la même pièce. Il y en eut quelques-uns qu'ils convinrent de jouer alternativement, tels que *Richard III* et *Othello*; mais la grande difficulté étoit de trouver des pièces dans lesquelles ils pussent paroître ensemble et avec le même avantage; et ce ne fut qu'après une longue et délicate négociation qu'ils consen-

tirent à jouer, dans la *Belle Pénitente*, Lothario et Horatio ; dans *Jane Shore*, Hastings et Gloster ; dans la première partie d'*Henry IV*, Hotspur et Falstaff ; dans la *Mère désolée* (Andromaque), Oreste et Pyrrhus, et dans *Jules César*, Brutus et Cassius. Dans ces deux dernières pièces, Garrick remplissoit ; dans la première, le rôle d'Oreste, et Quin celui de Pyrrhus : dans la seconde, celui-ci avoit choisi le rôle de Cassius, et l'autre, celui de Brutus. On a trouvé, dans les papiers de Garrick, le caractère de Cassius, tracé de sa main, et, d'après le portrait qu'en a donné Bayle. Il est probable qu'il avoit d'abord eu l'intention de se charger du rôle, mais qu'après y avoir réfléchi, il en avoit abandonné l'idée, attendu que la plus forte masse d'applaudissemens, dans la belle

scène du quatrième acte, devoit nécessairement tomber en partage à Brutus.

M. Quin ne tarda pas à s'appercevoir que cette lutte inégale lui faisoit perdre, tous les jours, une partie de ses avantages, tandis que la réputation de Garrick acquéroit un nouveau lustre. Lorsqu'il jouoit *Richard III*, les loges étoient à peine garnies, et le public le souffroit plutôt qu'il ne le voyoit avec plaisir, tandis que Garrick attiroit une *pleine chambrée*, et étoit couvert d'applaudissemens.

Le public avoit souvent manifesté le desir de les voir ensemble, chacun dans un rôle également intéressant, et aucune pièce ne paroissoit plus favorable pour cela que *la Belle Pénitente* : aussi, au moment où Horatio et Lothario parurent sur le théâtre, les applaudissemens furent

si vifs et tellement prolongés, que tous les deux perdirent contenance; Quin changea plusieurs fois de couleur, et Garrick parut embarrassé; ce qu'il y a de certain, c'est qu'ils ont avoué depuis, l'un et l'autre, qu'ils n'avoient jamais été moins sûrs d'eux-mêmes que le jour où ils luttèrent, pour la première fois, pour la prééminence.

Malgré le désavantage qui accompagne nécessairement un acteur qui défend le vice contre celui qui plaide la cause de la vertu, tous les connoisseurs s'accordèrent à dire que Quin, qui étoit chargé du dernier rôle, fut complettement vaincu. Les efforts extraordinaires qu'il fit l'entraînèrent au-delà du véritable but. Les principaux traits du caractère d'Horatio sont un courage tranquille, un attachement vif et sincère pour son ami, et un froid mépris du vice. Quin

exprimoit parfaitement ce dernier sentiment; mais il étoit beaucoup au-dessous des deux autres. Le ton emphatique avec lequel il prononçoit tous les mots de chaque vers ôtoit à sa diction cette aisance et cette grace d'élocution qui conviennent à un homme qui combat avec calme et avec dignité les forfanteries d'un libertin vain et audacieux.

Lorsque Lothario provoque Horatio au duel, et lui donne un rendez-vous ; Quin, au lieu de lui répondre, sur-le champ, avec l'air d'indignation qui caractérise un grand courage, faisoit une longue pause, et balbutioit ensuite ces mots : *oui, je m'y rendrai*, d'un ton qui approchoit d'un bouffon; enfin il paroissoit tellement hésiter, que, ce jour-là, quelqu'un lui cria : « mais dites donc si vous irez ou si vous n'irez pas. »

Cependant la mauvaise adminis-

tration de M. Fleetwood, directeur du théâtre de Drury-Lane, son inexpérience, son mauvais goût et ses prodigalités l'avoient mis dans la nécessité de vendre ou d'engager la presque-totalité de sa propriété. Il ne lui restoit que son privilège qu'il fut bientôt forcé d'abandonner également à ses créanciers. Ceux-ci le vendirent à deux banquiers qui s'adjoignirent M. Lacey pour les aider dans l'administration d'une machine dont ils ne connoissoient nullement les rouages. Les malheurs des tems qui bouleversèrent toutes les fortunes à cette époque, n'épargnèrent pas davantage les nouveaux administrateurs, et ils furent, en moins de deux ans, obligés de cesser leurs paiemens.

Le privilège fut remis en vente; mais peu de personnes se présentèrent, et aucune ne voulut en donner le prix que l'on demandoit, quelque

modique qu'il fût. Enfin, M. Lacey proposa à Garrick de l'acheter de société. La proposition fut acceptée; le privilège renouvelé. Les deux associés composèrent une nouvelle troupe, réformèrent plusieurs abus, et ouvrirent leur spectacle (1747) par un prologue écrit par le docteur Johnson, et qui fut prononcé par Garrick; mais avant de présenter les résultats de cette nouvelle association, il paroîtra peut-être nécessaire de jetter un coup-d'œil sur la situation des deux grands spectacles de Londres et sur la nature des productions théâtrales, à l'époque où Garrick réunit la double qualité d'acteur et d'administrateur du théâtre de Drury-Lane.

Tandis que Garrick et Lacey, successeurs de Fleetwood dirigeoient le théâtre de Drury-Lane, M. Rich, l'inventeur de la pantomime moderne, gouvernoit celui de Covent-

Garden. Rich avoit hérité du goût de son père qui avoit eu autrefois le privilège du théâtre de Drury-Lane, pour les danseurs français, les chanteurs italiens, et de son indifférence pour les acteurs et les grands auteurs de son pays natal. Après avoir fait un malheureux essai de son talent dans la tragédie et particulièrement dans le rôle du comte d'Essex, il s'adonna tout entier à l'étude de la pantomime, et il obtint dans cette carrière des succès qui surpassèrent ses espérances.

Il imagina un genre d'arlequinade inconnu jusqu'alors en Angleterre et probablement ailleurs, qu'il appela pantomime. Ces pièces étoient divisées en deux parties, l'une sérieuse et l'autre comique. Au moyen de belles décorations, de riches costumes, de grands ballets, d'une musique analogue et d'autres accessoires

de ce genre, il représentoit un sujet des Métamorphoses d'Ovide, ou des autres écrivains de la fable. Dans les entre-actes de cette représentation sérieuse, il faisoit jouer une farce dont le sujet étoit presque toujours les amours d'Arlequin et de Colombine, avec changemens de décorations, transformations et autres choses surprenantes, qui toutes s'exécutoient avec la baguette magique d'Arlequin. On doit dire, pour l'honneur de Rich, que de toutes les pantomimes qu'il a mises au théâtre, depuis *Arlequin Magicien*, qu'il donna en 1717, jusqu'à la dernière qui fut représentée, un an avant sa mort, en 1761, il n'y en a pas une qui n'ait été bien reçue du public, et qui n'ait eu de quarante à cinquante représentations de suite.

M. Rich entretenoit en même tems, des acteurs qui jouoient la tragédie et

la comédie. Quin, madame Cibber, Garrick et d'autres, l'avoient mis seuls en état de lutter avec succès contre le théâtre de Drury-Lane ; mais telle étoit sa folle partialité pour ses pantomimes, qu'il cherchoit toutes les occasions de blesser l'amour-propre de ses premiers acteurs, et que son propre intérêt ne pouvoit l'empêcher de manifester un certain dépit lorsque ceux-ci obtenoient des applaudissemens, ou qu'ils avoient attiré une chambrée complette:

On le voyoit souvent, ces jours-là, se promener sur le théâtre avant le lever du rideau, et regardant, au travers de la toile, les loges et la salle se garnir, s'écrier, avec dérision: « arrivez, arrivez, je vous souhaite beaucoup de plaisir à tous. »

Il n'avoit tenu qu'à lui de s'attacher irrévocablement Garrick, longtems avant que celui-ci songeât à devenir

l'un des directeurs du théâtre de Drury-Lane; mais loin de montrer aucun regret d'un évènement aussi fatal à ses intérêts, il le regarda, au contraire, comme une circonstance heureuse qui le dégageoit d'un lien qui le gênoit; et il se consola en contrefaisant ce grand acteur; et particulièrement dans la scène du *roi Léar*, où ce père infortuné appelle, en tremblant, la vengeance du ciel sur la tête de sa fille. Rien n'étoit plus plaisant que de voir le vieux Rich sur ses genoux, répétant cette malédiction à la manière de Garrick, disoit-il, et une douzaine de ses bateleurs qui crioient *bravo*, et l'applaudissoient à tout rompre, tandis que les acteurs, de la comédie et de la tragédie, n'osant témoigner hautement leur désapprobation, se contentoient de gémir en silence sur sa folie et son ignorance.

Mais ce n'étoit pas tout-à-fait la faute de Rich, si la tragédie et la bonne comédie étoient ainsi sacrifiées à des arlequinades et à de vaines pantomimes; il pouvoit, en quelque sorte, s'excuser sur le goût dépravé du public, pour ces mauvaises farces. Il est constant, en effet, que Garrick, secondé par les meilleurs acteurs de son tems, ne put faire monter la recette d'une année théâtrale, depuis le mois de septembre 1746, jusqu'au mois de mai 1747, au-delà de huit mille cinq cents livres sterling, tandis que le danseur de corde, Maddoc, produisit seul, quelques années après, une recette de onze mille livres sterling.

M. Lacey, le rival de M. Rich, étoit un homme d'une grande intelligence, mais sans éducation. Il dut le commencement de sa fortune à son entreprise du Ranelagh, dans laquelle

il gagna quatre mille livres sterling, et qui est encore aujourd'hui un monument qui atteste son goût et son industrie. Son administration, aussi sage qu'éclairée, du théâtre de Drury-Lane, dont il acquit le privilège, en société avec deux banquiers de la capitale, le fit connoître encore plus avantageusement; et quoique cette entreprise fut très-malheureuse, à cause des évènemens politiques qui eurent lieu, à cette époque, elle fut pourtant une des principales causes de sa fortune; car, obligé d'avoir de fréquens rapports avec le duc de Grafton, qui étoit lord Chambellan, ce seigneur l'invitoit souvent à ses parties de chasse, et ce fut à cette liaison qu'il dut le renouvellement du privilège du même théâtre, lorsqu'il en fit ensuite l'acquisition, de société avec Garrick.

Après avoir parlé des directeurs

des deux premiers théâtres de la capitale, et des diverses représentations théâtrales, qui étoient en vogue, à cette époque, il reste à dire un mot de quelques-uns des principaux acteurs qui étoient en possession de plaire au public, au moment où Garrick vint leur disputer la prééminence.

Ce qui a été dit de Quin doit suffire pour faire connoître son genre de talent (la tragédie), le degré de réputation qu'il s'y étoit acquise; et parmi les acteurs comiques, qui brilloient dans le même tems, nous choisirons Macklin et madame Woffington.

Charles Macklin étoit Irlandais de naissance; il parut pour la première fois en Angleterre, vers l'an 1726. Après avoir joué pendant quelques tems dans des troupes ambulantes, il s'engagea pour le théâtre de Lin-

coln's inn-Field's, où il attira l'attention publique, par la manière neuve et piquante dont il joua un très-petit rôle dans le *Politique de Café*, du fameux Fielding; rôle qui, jusques-là, n'avoit fait aucune sensation. Il devint bientôt un acteur célèbre, et jouit, pendant un grand nombre d'années, de la faveur publique. Des démélés sérieux et fréquens qu'il eut avec ses directeurs, et même avec quelques-uns de ses camarades, le déterminèrent, en 1753, à renoncer au théâtre, et à prendre congé du public dans les formes, dans un épilogue qu'il prononça à la fin de la dernière pièce. Il ne put néanmoins s'éloigner tout-à-fait de ses anciennes habitudes, et il établit un café sous le portique de Covent-Garden, où il forma un club sous la dénomination de *Club de l'inquisition britannique*. Le succès de

cette nouvelle entreprise n'ayant pas répondu à ses espérances, il remonta sur le théâtre, où il est resté jusqu'à la fin de sa vie. Les rôles comiques étoient particulièrement de son emploi, et ceux dans lesquels il a conservé, jusqu'à sa mort, une supériorité qui ne lui a jamais été contestée. On cite entre autres le rôle de Shylock dans le *Négociant de Venise*, de Shakespear; rôle qu'il jouoit avec tant de naturel, qu'un jour un des spectateurs, en le voyant entrer sur la scène, s'écria : oui, voilà bien le juif que Shakespear a dépeint.

Sur la fin de sa carrière, M. Macklin eut la foiblesse d'ambitionner des succès dans la tragédie, en se chargeant des rôles réputés extrêmement difficiles de Macbeth et de Richard III; mais malheureusement l'impression ancienne et profonde qu'il avoit faite sur le public dans ses

rôles comiques, nuisit essentiellement à ses débuts. Tout le monde convenoit qu'il avoit parfaitement saisi le caractère de ses rôles, qu'il en avoit admirablement développé les différentes nuances; mais dans les détails les plus savans, dans les mouvemens les plus pathétiques, on se rappeloit *Shylock*, ou *M. Sarcasm*, de *l'Amour à la mode*, et on rioit, parce qu'on ne pouvoit s'empêcher de rire.

Macklin joignoit à ses grands talens pour la comédie des qualités qui le faisoient chérir et estimer de tous ceux qui l'environnoient. Il étoit bon époux, bon père et bon ami. Comme il honoroit l'état de comédien, il vouloit que tout le monde le respectât. Le théâtre n'a jamais eu de plus chaud partisan, et les comédiens de plus zélé défenseur. Il étoit sans cesse en guerre avec les directeurs, et c'est

à sa fermeté que ses camarades ont dû le redressement de leurs griefs, et l'affranchissement du despotisme avec lequel les administrateurs des théâtres traitoient ceux qu'ils regardoient comme leurs serfs. Ce fut lui qui eut le courage de poursuivre seul, et à ses frais, devant les tribunaux, une troupe de jeunes étourdis, pour ne rien dire de plus, qui s'appeloient le public, et qui se faisoient un jeu de troubler et d'interrompre le spectacle, en répandant l'effroi parmi les acteurs, et la confusion parmi les spectateurs.

Madame Woffington étoit Irlandaise comme Macklin. Elle acquit à l'école de madame Violante, danseuse française, ce maintien gracieux et décent qui la distinguoit particulièrement, et qui relevoit encore l'éclat de sa figure et la beauté de ses formes. En 1728, lorsque l'o-

péra des *Mendians* ( *Beggars* ) fut donné à Dublin, pour la première fois, et avec autant de succès qu'à Londres, quelqu'un forma une troupe d'enfans, sous le titre de *Lilliputiens*; mademoiselle Woffington, qui n'avoit alors que dix ans, étoit déja citée comme le principal ornement de cette troupe de pygmées.

Dix ans après, elle parut sur le théâtre de Covent-Garden, où elle débuta par le rôle de sir Henry-Wildair. Un rôle d'homme, joué par une femme, étoit une nouveauté pour les habitans de Londres; et celui d'un jeune débauché, gai, spirituel et léger, acquit encore un nouveau charme par le ton familier, sans jamais cesser d'être décent, et l'abandon facile et gracieux qu'y sut mettre madame Woffington.

L'année précédente, cette actrice avoit commis la même erreur que

l'on a reprochée depuis à Macklin, et dont on a parlé plus haut. Le succès qu'elle eut, dans le rôle de Wildair, lui tourna la tête, et lui fit croire qu'elle obtiendroit les mêmes applaudissemens dans celui de Lothario (*de la Belle Pénitente*), qui n'est en effet que le même caractère, mais représenté sous des couleurs tragiques. Elle se trompa, et le revers qu'elle éprouva, elle le dut aux même causes que celles qui firent succomber Macklin, dans une circonstance semblable. Leçon utile pour les acteurs qui s'aveuglent sur leurs talens, au point d'ambitionner tous les genres de gloire! Garrick est peut-être le seul qui ait eu le bonheur, encore plus que le talent, de plaire dans la tragédie, la comédie, et même la farce; mais Garrick avoit, de bonne heure, accoutumé le public à le voir manier le poignard de Melpomène, se

couvrir

couvrir du masque de Thalie, agiter les grelots de Momus, et à l'applaudir sous tous les costumes.

Madame Woffington aimoit son art avec passion, et elle ne négligeoit aucun moyen d'y acquérir de nouvelles connoissances, et d'y faire de nouveaux progrès; elle fit le voyage de Paris, dans la seule intention de s'instruire à l'école des grands acteurs qui faisoient alors l'ornement de la scène française. Elle s'attacha particulièrement à mademoiselle Dumesnil, actrice célèbre, qui, à la dignité du maintien, joignoit une diction pure et naturelle.

A son retour de Paris, elle se crut en état d'essayer une seconde fois ses talens dans la tragédie; et pour donner au public un échantillon de ses progrès, elle joua alternativement les rôles d'Andromaque et d'Hermione, dans la *Mère désolée*; mais

cette fois encore, ses succès furent loin de répondre à ses efforts ou à sa confiance, et une désespérante médiocrité fut constamment la triste récompense de son zèle et de ses travaux.

La société de madame Woffington étoit recherchée par les personnes de la première qualité; les savans, et les hommes de lettres, se faisoient un honneur d'être admis chez elle, et de jouir de sa conversation. Elle fut élue présidente d'une société de beaux esprits, connue sous le nom de *Club de la tranche de bœuf*, et dans laquelle elle étoit seule de son sexe.

Telle étoit la situation des deux premiers théâtres de Londres lorsque Lacey et Garrick prirent la direction de celui de Drury-Lane. La bonne administration du premier, et les grands talens de celui-ci firent bientôt changer la face des affaires, et ce

spectacle, qui avoit causé la ruine de plusieurs de leurs prédécesseurs, devint, entre leurs mains, une source féconde de richesses.

Après deux années d'administration, Garrick épousa mademoiselle Eva-Maria Violetti, allemande de naissance, qui avoit figuré, quelques années auparavant, comme danseuse, sur l'un des théâtres de la capitale, mais qui étoit alors attachée à la comtesse de Burlington, en qualité de demoiselle de compagnie. Ce mariage eut lieu le 22 juin 1749.

L'année suivante (1750) fut remarquable par l'esprit de rivalité qui éclata avec plus de force que jamais entre les deux spectacles. Dès la première année de son administration, Garrick avoit engagé Barry, Macklin, Pritchard, mesdames Woffington, Cibber et Clive; avec de

pareils acteurs, les recettes ne pouvoient manquer d'être très-considérables. Mais peu après, Barry rompit son engagement ; Macklin et madame Cibber passèrent à Covent-Garden, où ils furent bientôt suivis par madame Woffington, par dépit, à ce que l'on assure, de ce que Garrick, qui avoit promis de l'épouser, lui avoit préféré madame Violetti. Avec ces déserteurs, et l'assistance de Quin, M. Rich se crut en état d'ouvrir le théâtre de Covent-Garden. Les deux troupes entrèrent en campagne le 5 septembre. Les premières hostilités se passèrent en prologues prononcés par Garrick, d'une part, auxquelles on répondit, de l'autre, par des prologues débités par Barry; mais ces escarmouches n'étoient que le prélude d'un combat à outrance qui eut lieu bientôt après, et dans lequel, après beaucoup de sang ré-

pandu de part et d'autre, le parti victorieux n'eut d'autre avantage que de rester vingt-quatre heures maître du champ de bataille. Voici les circonstances de cet évènement mémorable. Il y avoit plusieurs années que l'on avoit donné *Roméo* et *Juliette*. Garrick crut que l'occasion étoit favorable, et il en annonça la remise. Son rival Rich l'annonça de son côté, et, le premier octobre, l'action s'engagea entre les deux théâtres. A Drury-Lane, Garrick jouoit en personne le rôle de Roméo, Wordward celui de Mercutio, et madame Bellamy celui de Juliette. A Covent-Garden, les deux principaux personnages étoient remplis par Barry et par madame Cibber, et Macklin s'étoit chargé du rôle de Mercutio. Le combat dura douze jours, sans interruption, après quoi la troupe de Covent-Garden abandonna le

champ de bataille à son adversaire qui ne le garda que vingt-quatre heures de plus; trop heureux de pouvoir se retirer avec la triste gloire d'avoir tenu un jour de plus que son rival, après avoir l'un et l'autre épuisé, sans aucun bénéfice, leurs poulmons et leurs bourses.

Les hommes jaloux de la gloire de Garrick, lui ont reproché de négliger les décorations et la pompe du spectacle, dans la crainte de distraire le public par ces accessoires, et de diminuer son attention pour son jeu et pour ses talens. Ces murmures devinrent si inquiétans que ses amis le déterminèrent enfin à imposer silence à la calomnie, en montant un spectacle qui pût étonner par sa grandeur et par sa magnificence. Il s'adressa pour cela à M. Noverre, l'homme de son tems le plus célèbre pour les ballets, et il le chargea d'en-

gager les meilleurs danseurs qu'il pourroit se procurer. M. Noverre lui recruta bientôt un ballet composé de danseurs suisses, italiens, allemands et français, mais de ceux-ci en très-petit nombre; après quoi il s'occupa du programme, dont le sujet étoit une fête chinoise. Ce spectacte fut monté avec la magnificence qui caractérisoit les productions de ce grand maître. Mais, graces aux intrigues de leurs rivaux, et à l'esprit public qui régnoit alors, les directeurs furent loin de retirer les avantages qu'ils avoient droit d'en attendre, après les dépenses considérables qu'ils avoient faites pendant dix-huit mois qui furent employés à la monter.

La première représentation eut lieu le 8 novembre 1755; mais quoique l'on n'eût rien négligé pour rendre cette fête un des spectacles les plus

brillans qui eussent jamais été représentés sur la scène anglaise ; et quoique le roi Georges II l'honorât de sa présence, elle fut accueillie avec toute la malveillance et la mauvaise humeur que l'on pouvoit attendre des préventions que le public avoit conçues contre tout ce qui venoit de l'étranger, et particulièrement de la France. Les clameurs allèrent toujours en croissant pendant les quatre premières représentations, malgré les efforts d'un grand nombre de jeunes gens amis de Garrick, qui s'étoient ligués pour la soutenir ; mais à la sixième représentation l'opposition devint si formidable, qu'elle parvint à empêcher que l'on ne jouât la pièce ; et après avoir baissé le rideau, et commis plusieurs excès dans la salle, la foule se porta contre la maison de Garrick, dont elle brisa les vitres ; elle se seroit infaillible-

ment portée à de plus grands excès, mais sur l'assurance qu'on lui donna que la pièce seroit retirée du répertoire, elle se dispersa, et les directeurs en furent quittes pour une perte de plus de quatre mille liv. sterling.

Garrick conserva pendant vingt-neuf ans la direction du théâtre de Drury-Lane. Lui et son associé avoient toutes les qualités nécessaires pour rendre leur entreprise agréable au public, et avantageuse pour eux-mêmes. Le talent admirable de Garrick attiroit constamment la foule, et Lacey mettoit tous ses soins et toute son industrie à procurer aux spectateurs tous les agrémens et toutes les commodités dont la salle pouvoit être susceptible. Tous les deux réunis-soient leurs efforts pour plaire au public; et la préférence que celui-ci leur accorda constamment sur leurs rivaux fut la preuve la moins équi-

voque de leur supériorité. La bonne intelligence qui ne cessa de régner entre eux ne contribua pas peu à leur succès et à leur procurer des richesses considérables et l'estime universelle.

Tout le tems que Garrick fut directeur, il étudia soigneusement le goût du public; et quoiqu'il soit difficile dans cet état de plaire aux auteurs et aux acteurs mécontens, tous furent forcés de le respecter : il encouragea les talens naissans, et forma plusieurs auteurs et acteurs de mérite. Le public lui doit plusieurs pièces estimables qui languissoient dans l'oubli, par l'ignorance ou la négligence des directeurs. Il eut encore la gloire de réformer la scène, d'en bannir la licence, et d'en faire l'école des mœurs, le fléau du vice et l'écueil du ridicule. En 1761 Garrick et Lacey furent délivrés d'un

rival redoutable par la mort de Rich, qui, pendant cinquante ans, avoit successivement dirigé plusieurs théâtres, et en dernier lieu, celui de Covent-Garden. Son goût et son intelligence dans la composition des représentations théàtrales, qui exigent une grande magnificence, l'avoient mis en état de soutenir, avec une troupe composée de sujets souvent plus que médiocres, la concurrence avec les premiers acteurs comiques et tragiques. Au mérite d'être l'auteur d'un nombre presque infini de pantomimes, il joignoit celui d'être le premier Arlequin de son tems. A sa mort, la direction de Covent-Garden tomba à son gendre, M. Beard, qui augmenta son répertoire de plusieurs pièces lyriques, pour lesquelles le public parut d'abord prendre beaucoup de goût, mais dont il finit,

au bout de quatre ou cinq ans, par se lasser.

C'est encore en 1761 que Garrick se trouva dans la nécessité de répondre aux impertinences d'un certain Fitzpatrick, qui, sans avoir reçu aucune provocation, ne manquoit jamais de l'attaquer, une fois par semaine, dans un journal intitulé le *Craftsman*, et de lancer contre lui les injures les plus grossières et les plus atroces. Garrick dédaigna longtems de se mesurer avec lui, mais enfin il prit la plume, et fit l'honneur à son adversaire de combattre ses plates injures par une satyre admirable, intitulée *la Fribériade*, dont Churchill parle avec éloge, et qui seule a sauvé de l'oubli Fitzpatrick et sa querelle avec Garrick.

Dès que Fitzpatrick s'apperçut que

les rieurs n'étoient pas de son côté, et qu'une plus longue obstination de sa part dans cette lutte littéraire le couvriroit de plus en plus de ridicule, il changea habilement de batterie, sans abandonner pour cela le champ de bataille.

Il étoit d'usage, dans les grands spectacles, de n'exiger que la moitié du prix d'entrée, lorsque le troisième acte de la première pièce étoit achevé; mais c'étoit aussi une coutume établie depuis longtems, que les premières représentations d'une nouvelle pièce devoient être exceptées, et que le prix d'admission devoit être payé en entier, à quelque époque du spectacle que l'on se présentât. Le public s'étoit jusqu'alors soumis, sans murmurer, à ce règlement, parce qu'il paroissoit juste que les directeurs fussent dédommagés des dépenses extraordinaires, occasionnées

par de nouveaux costumes et de nouvelles décorations. M. Fitzpatrick saisit cette occasion pour troubler le spectacle, et mettre les directeurs aux prises avec le public. En conséquence il fit distribuer dans tous les cafés des environs de Drury-Lane, des billets à la main, dans lesquels on étoit invité, de la manière la plus pressante, à exiger des directeurs qu'ils prissent l'engagement solemnel que dorénavant le public seroit admis tous les jours indistinctement, après le troisième acte, en payant seulement la moitié du prix d'entrée, excepté aux premières représentations d'une nouvelle pantomime. Plusieurs jeunes gens, à la tête desquels se trouvoit M. Fitzpatrick, se réunirent, et formèrent entre eux une espèce d'association, dont le but étoit d'obtenir, par tous les moyens qui étoient en leur pouvoir, le redressement de

ce qu'ils appelloient un abus intolérable. Le jour qu'ils choisirent pour mettre leur projet à exécution fut celui où l'on donnoit la pièce des *deux Gentilhommes de Véronne*, de Shakespear, au profit de celui qui y avoit fait des changemens, et qui l'avoit habillée à la moderne. Conformément au plan d'attaque, la représentation fut interrompue, et tous les efforts des acteurs pour se faire entendre devinrent inutiles. Quant aux directeurs, ils furent également choqués et de l'injustice d'une pareille demande, et du mode que l'on avoit choisi pour la faire, et ils refusèrent de se soumettre à ce que l'on exigeoit d'eux. Il en résulta que la pièce ne fut pas jouée, et que les spectateurs se firent remettre leur argent à la porte, mais non sans avoir commis tous les désordres dont une jeunesse étourdie et sans frein peut

être capable. Cette première attaque, qui révéla aux mécontens le secret de leur force, ne fit que les encourager encore davantage à exécuter leur dessein, et à abaisser l'orgueil des directeurs. Le jour suivant (on donnoit la tragédie d'*Elvira*) ils rassemblèrent toutes leurs forces, et interrompirent de nouveau la représentation. Ce fut envain que Garrick entreprit de défendre l'ancien usage du théâtre; on ne lui permit pas de s'expliquer, et on exigea de lui que l'affiche du lendemain contînt une réponse claire et satisfaisante; il fallut se soumettre, malgré soi, à la force, et les directeurs furent forcés d'acheter la paix aux conditions qu'on voulut leur imposer.

Deux ans auparavant M. Garrick avoit eu un démêlé avec le docteur Hill, dont il se tira par une épigramme très-piquante, qui, si elle

ne prouva pas qu'il avoit raison, mit encore cette fois les rieurs de son côté. Voici quel en fut le sujet. On reprochoit assez communément à Garrick de prononcer d'une manière vicieuse certaines lettres de l'alphabet, et de donner à la voyelle *i*, en particulier, le son d'un *u*. Le docteur Hill se chargea de venger les torts de ces innocentes créatures, et publia, en 1759, un pamphlet qu'il intitula : *Pétition adressée à David Garrick par la lettre* i, *pour le maintien de ses droits et de ceux de ses compagnes*. Ce pamphlet est tombé dans l'oubli ; mais l'épigramme que Garrick composa à ce sujet passe pour être une des meilleures qui existent dans la langue anglaise (1).

---

(1) Pour entendre cette épigramme, qui n'est autre chose qu'un calembourg, il faut savoir qu'en anglais les voyelles *i* et *u* se

En 1763, Garrick dont la santé se trouvoit épuisée par un travail assidu, comme acteur, et par les soins encore plus fatiguans de l'administration d'une machine aussi compliquée, songea à prendre quelque repos. Depuis long-tems il avoit témoigné le desir de parcourir la France, l'Italie et l'Allemagne, pour s'instruire et visiter particulièrement les théâtres étrangers; ce qu'il avoit

―――――――――――

prononcent, dans l'alphabet, comme les mots qui représentent les pronoms français *je* et *vous*. Garrick commence par dire qu'il a eu tort; qu'en effet, il a offensé une lettre, mais qu'il s'en repent, et qu'il fera ce qu'il pourra pour s'en corriger. Puis il fait des vœux pour que les droits de l'alphabet, ainsi que ceux de l'homme, soient proclamés dans les discours comme dans les écrits; enfin, dit-il, en terminant : « je desire bien sincèrement qu'on rende à ces deux lettres la justice qui leur est due, et *que* i (je) *ne puisse jamais être pris pour* u (vous). »

eu le projet de faire pour son instruction, des médecins le lui conseillèrent pour le rétablissement de sa santé. Il partit le 15 septembre 1763 et fut deux ans absent.

Garrick parcourut toutes les cours de l'Europe et fut reçu par-tout avec cette distinction due au vrai mérite, par les grands, les hommes de lettres et les plus célèbres acteurs. Il dînoit un jour à Rome avec Pompée Battoni, M. Cochin, M. Dance, anglais, etc., etc.; ils s'entretenoient de divers sujets relatifs à la peinture et à la sculpture. Garrick fit plusieurs observations judicieuses sur l'effet que doivent produire les passions sur les muscles de la figure, et, en parlant, il adapta si naturellement le geste à la parole, qu'il étonna tous ceux qui l'écoutoient; il passa avec une rapidité incroyable, de la fureur à la joie, de l'emportement à la lan-

gueur, de la stupidité à la vivacité, et ainsi de suite ; tous s'écrièrent qu'ils n'avoient jamais rien vu de si parfait. La rage, le désespoir, l'incertitude, la raillerie, le transport, la tendresse, le mépris, la pitié, l'amour, la crainte, la fureur et la simplicité se peignoient si bien dans sa figure, qu'on ne distinguoit pas la nature de l'art. Il déclamoit souvent chez les personnes avec lesquelles il vivoit familièrement, et faisoit sur ceux-mêmes qui n'entendoient pas l'anglais, les plus vives impressions. Madame Belcourt, célèbre actrice du théâtre français, est convenue quil lui avoit fait éprouver les sentimens de la douleur, du plaisir, de la joie, et de toutes les passions qui affectent l'ame, sans cependant comprendre un mot de ce qu'il disoit.

Garrick fit annoncer son retour

en Angleterre par une petite fable imitée de La Fontaine, et qu'il intitula *le Singe malade*. Ceux de ses amis qui n'étoient pas dans le secret, crurent que c'étoit une satyre lancée contre lui par ses rivaux, et ils prirent sa défense avec une chaleur qui l'amusa beaucoup, mais dont son amour-propre fut encore plus flatté. La première chose dont il s'occupa ensuite, fut d'introduire dans son administration les changemens et les améliorations qui lui avoient été suggérés par les observations qu'il avoit faites, en parcourant les théâtres étrangers. Il reparut, l'année suivante (1766), sur la scène, à l'invitation de sa Majesté, dans *le Mariage clandestin*, charmante comédie qu'il avoit composée, de concert avec M. Coleman; mais depuis cette époque jusqu'en 1776, où il quitta le théâtre, il re-

fusa constamment de se charger d'aucun rôle nouveau, et il se contenta de jouer ceux des anciens qu'il affectionnoit le plus.

Cette même année, le théâtre anglais perdit deux acteurs célèbres, Quin et Cibber. Quoique le premier ait été le rival le plus redoutable de Garrick, celui-ci n'hésita pas à faire son éloge, ainsi que celui de Cibber, dans un prologue qu'il composa exprès, et qu'il prononça lui-même à l'ouverture *du Mariage clandestin*. Il fit plus : il ne voulut pas qu'un autre se chargeât de faire son épitaphe. C'est celle que l'on voit sur sa tombe dans l'église cathédrale de Bath. Cette circonstance mériteroit à peine d'être rapportée, si ces deux acteurs n'avoient pas été, pendant plus de vingt ans, non-seulement rivaux, mais presque toujours en état de petite guerre, l'un avec

l'autre. Les deux anecdotes suivantes, choisies entre vingt autres, suffiront pour donner une idée de leur jalousie et de leurs prétentions respectives.

Lorsque Garrick débuta dans la carrière du théâtre, Quin étoit le seul acteur de mérite qu'il eut à redouter, le seul aussi qui osât lutter contre lui. Lorsque celui-ci vit le succès de ses débuts, il affecta de n'en pas paroître alarmé, et dit avec un peu d'aigreur : « que Garrick auroit le sort de la nouvelle secte ; que Whitfield ( fameux prédicant ) avoit été suivi pendant quelque tems, mais que tous ses partisans étoient bientôt rentrés dans le sein de l'église. »

Garrick lui répondit sur le même ton « souverain pontife Quin, vous proscrivez toutes les religions excepté la vôtre ; vous criez à l'hérésie, et

vous prétendez que Whitfield-Garrick corrompt le goût du public et attaque la pureté de la religion du théâtre. Le schisme, dites-vous, a tourné toutes les têtes, mais les yeux s'ouvriront et chacun rentrera dans le sein de l'église : que votre infaillibilité cesse de lancer ses foudres; vos bulles et vos erreurs ont perdu tous leurs prestiges; lorsqu'une nouvelle doctrine est universellement approuvée, on ne peut plus l'appeler hérésie, c'est une réforme salutaire. »
Voici ce qui donna lieu à l'autre anecdote.

Le succès que Garrick avoit obtenu comme écrivain dans la jolie comédie du *Valet menteur*, qu'il avoit composée lorsqu'il étoit encore engagé au petit théâtre de Goodman's-fields, lui fit naître l'espoir d'en obtenir de nouveaux sur l'un des grands théâtres de la capitale ; il donna en conséquence

conséquence *Miss dans son bel âge* (Miss in her teens), dont *la Parisienne* de Dancourt lui avoit fourni le sujet. Cette petite pièce eut un grand nombre de représentations; et pour attirer davantage la foule, Quin avoit été invité à jouer, les mêmes jours dans un de ses rôles favoris. Cet acteur se prêta d'abord à ce qu'on demandoit de lui; mais plein de l'idée qu'il faisoit à lui seul les frais du spectacle, il refusa de jouer les jours suivans, en alléguant qu'il n'étoit pas fait pour porter la queue d'une misérable farce. « Je ne l'entends pas non plus, répondit Garrick à ceux qui lui rapportèrent ce propos de Quin, et je vais lui donner un mois de vacances » Garrick choisit dans le répertoire les pièces dans lesquelles on pouvoit se passer de Quin, et qui étoient peu propres à attirer du monde, et il les accola, pendant un

D

mois ou cinq semaines, à sa nouvelle pièce. Quin alloit quelquefois au théâtre pendant le cours de cette nouveauté, mais il en sortoit aussitôt la rage dans le cœur, et une forte imprécation à la bouche, lorsqu'il voyoit la salle pleine.

Mais depuis plusieurs années Garrick et Quin vivoient dans la plus parfaite intimité. Celui-ci alloit de tems en tems passer quelques semaines à la maison de campagne de son ami; et c'est dans la dernière visite qu'il lui fit que se découvrirent les premiers symptômes de la maladie dont il est mort.

L'année 1769 fut remarquable par la célébration du jubilé de Shakespear, qui eut lieu à Stratford, sur l'Avon, les 6, 7 et 8 septembre. Cette cérémonie engagea presque entièrement l'attention publique : les uns la regardant comme une chose

ridicule, et les autres comme un juste hommage rendu à la mémoire de ce grand écrivain. La circonstance qui donna lieu à cet évènement mérite d'être rapportée. Un ecclésiastique qui avoit acquis, par héritage ou autrement, la maison qu'habitoit anciennement notre illustre poëte, trouvant qu'un murier qui, suivant la tradition, avoit été planté par Shakespear lui-même, ombrageoit trop son habitation, et la rendoit mal saine, s'avisa de le couper. Ses voisins, qui avoient la plus grande vénération pour ce qui avoit appartenu à ce grand homme, furent tellement indignés de ce qu'ils appeloient un odieux sacrilège, qu'ils n'épargnèrent aucun moyen pour rendre à cet ecclésiastique profanateur son habitation insupportable, et pour l'obliger de la quitter. L'arbre fut vendu à un charpentier, qui le coupa, en vendit

les planches à un artiste, qui en fit divers petits ustenciles de ménage, auxquels l'enthousiasme fit attacher un prix exorbitant. La corporation de Stratford en acheta plusieurs, et présenta solemnellement à Garrick les lettres de citoyen de Stratford, renfermées dans une boête faite de ce murier. L'officier de ce corps qui fut chargé de la lui porter, reçut l'ordre de l'informer que la ville de Stratford se trouveroit très-heureuse de recevoir de sa main une statue, un buste ou un portrait de Shakespear avec le sien, pour être placés à côté l'un de l'autre dans le nouvel hôtel de ville.

C'est probablement cette circonstance qui suggéra à Garrick la première idée d'un jubilé en l'honneur de Shakespear; et le jour de la clôture du théâtre il prononça un compliment, dans lequel il invita le public à se rendre sur les bords de

l'Avon, pour rendre hommage au premier poëte de la nation anglaise.

Rien de plus brillant et de plus majestueux que le plan de cette fête; mais plusieurs évènemens fâcheux, et quelques circonstances imprévues en firent manquer l'exécution, au moins en partie. Garrick, qui avoit fait de grandes dépenses pour ce jubilé, traça, pour se dédommager, le programme d'un divertissement, pour le théâtre de Drury-Lane, qui eut quatre-vingt-douze représentations de suite. L'ode qu'il avoit composée pour la même occasion, et qu'il avoit prononcée à Stratford, fut aussi répétée sur le même théâtre; mais elle fut peu goûtée, et on fut obligé de la supprimer après la septième représentation.

L'administration d'un théâtre n'est pas chose aisée. L'une des plus grandes difficultés, après celle de gouver-

mer les acteurs à leur fantaisie, est de conserver l'amitié des auteurs dont on a refusé les pièces. En 1772, Garrick eut le malheur de se brouiller avec un écrivain d'un caractère violent et irascible, et qui employa, pour faire jouer une de ses pièces sur le théâtre de Drury-Lane, des moyens qui seront une tache ineffaçable à sa mémoire. Il publia, dans le dessein d'intimider Garrick, un poëme qu'il intitula *l'Amour embourbé* ( Love in the suds), dans lequel il se permit des insinuations de l'espèce la plus vile; insinuations qu'il désavoua ensuite, mais qu'il osa répéter dans un second ouvrage aussi virulent et aussi scandaleux que le premier. Garrick eut d'abord recours aux tribunaux pour obtenir justice de cet odieux diffamateur de sa réputation; mais il eut ensuite la foiblesse d'abandonner la

poursuite de cette affaire, et de se contenter d'une déclaration de son adversaire, dans laquelle celui-ci reconnoissoit ses torts, et qui fut insérée dans tous les papiers publics.

Depuis cette époque jusqu'à celle où Garrick exécuta le projet qu'il avoit formé depuis long-tems, de renoncer au théâtre, il ne se passa rien d'important; mais on sera peut-être étonné d'apprendre que cette époque fut accélérée par les tracasseries de deux actrices célèbres, qui avoient pris à tâche de rendre sa situation tellement insupportable, qu'il fut enfin contraint de leur abandonner le champ de bataille: aussi disoit-il à tous ceux qui vouloient l'entendre, que sans ces deux pestes-là, il seroit resté plus long-tems à la tête de l'administration du théâtre.

Au commencement de l'année 1776, il vendit sa part du privilège

de Drury-Lane pour la somme de trente-cinq mille livres sterling; elle lui en avoit coûté huit mille. La personne avec laquelle il traita fut M. Shéridan le jeune, l'auteur de la charmante comédie intitulée *l'École de la Médisance*, et qui est aujourd'hui l'un des membres les plus distingués du parlement d'Angleterre. Il continua de jouer jusqu'à l'expiration de l'année théâtrale, et le 10 juin il parut, pour la dernière fois, dans le rôle de Don Félix, *du Wonder* (la Merveille). Cette représentation avoit le triple intérêt de faire la clôture du théâtre, d'être la dernière où devoit paroître le *Roscius anglais*, et d'être l'une de celles dont le produit est consacré à soutenir un établissement de bienfaisance, dont le succès est en grande partie dû à Garrick; et qui place, sous ce rapport, le théâtre anglais au-dessus de tous les théâtres de l'Europe; on veut

parler de la caisse fondée pour l'entretien des acteurs que leur âge, leurs infirmités, ou quelqu'accident mettent hors d'état de pourvoir à leur subsistance.

Garrick se surpassa lui-même dans cette journée. Il avoit alors soixante ans, et sur la scène il ne paroissoit pas en avoir plus de trente. Au moment où la pièce du *Wonder* fut achevée, il s'avança tristement sur l'avant-scène ; mais un torrent de larmes l'empêcha, pendant longtems, de proférer une seule parole; cependant il parvint à se remettre un peu, et il s'exprima en ces termes: « Messieurs et dames, il est d'usage de vous remercier, à la clôture du théâtre, par un épilogue en vers; mais je n'ai pas eu la force de le composer, et j'aurois encore moins celle de le prononcer aujourd'hui. Ce moment-ci est cruel pour moi, c'est

celui qui va me séparer pour toujours d'avec ceux qui m'ont honoré, pendant tant d'années, de leurs bontés. et dans quel lieu faut-il que je leur en témoigne ma reconnoissance! sur ce même théâtre, où j'ai si long-tems....... » Ici ses sanglots l'empêchèrent de continuer; toute l'assemblée mêla ses larmes aux siennes; il reprit cependant, et ajouta, avec une voix à moitié étouffée par la douleur: « le souvenir de vos bontés ne s'effacera jamais d'ici (mettant la main sur son cœur) ». Il n'en put dire davantage, et il se retira au milieu des applaudissemens les plus universels, les plus long-tems prolongés, et auxquels succéda un morne et long silence. Chacun sortit, le cœur serré par la douleur, et en déplorant une si grande perte.

Garrick se retira avec le projet de jouir à son aise de la société de ses

amis, composée des hommes les plus respectables du royaume, et d'une fortune considérable, le fruit de trente ans de travaux et d'économie; mais une maladie cruelle (la pierre), dont il souffroit depuis long-tems, et qu'il avoit inutilement essayé de guérir par des recettes auxquelles il avoit accordé trop de confiance, avoit tellement affoibli sa constitution, que ce n'étoit que très-rarement et d'une manière très-imparfaite qu'il pouvoit procurer ou recevoir de ses amis le plaisir que l'on avoit le droit d'attendre de ses lumières et de ses talens.

Vers la fin de décembre 1778, il fut rendre une visite au lord Spencer, à Altorp, dans le comté de Northampton, qui l'avoit invité à venir chez lui passer les fêtes de Noël; il y tomba malade; au bout de quelques jours les médecins le crurent en état de supporter le voyage de

Londres, et ils le firent transporter dans sa maison *des Adelphi*; mais sa maladie empira de jour en jour et il expira le 20 janvier, à l'âge de 63 ans, laissant après lui la réputation d'un homme bienveillant, humain, charitable, et malgré tout ce qu'on a pu dire de contraire, d'un homme généreux. On peut ajouter qu'il étoit d'une société charmante, un écrivain agréable et le premier acteur de son tems et même de tous les tems.

Ce célèbre acteur fut enterré dans l'abbaye royale de Westminster, sépulture des rois d'Angleterre et où les cendres des héros et des hommes distingués par leur mérite, reposent à côté de celles de leurs souverains. Son tombeau est placé à deux pieds de distance du monument de Shakespear (1).

___
(1) Monument érigé en 1740, par les dames de Londres, à la mémoire de ce grand homme.

Il fut accompagné au tombeau par les plus grands seigneurs d'Angleterre, par les hommes les plus célèbres dans les arts, les sciences et la littérature, par ses amis, par les comités des deux grands théâtres et par les administrateurs de la caisse destinée au soulagement des acteurs indigens, institution qui, comme on l'a dit plus haut, doit son succès à cet estimable citoyen. Le nombre des voitures de deuil qui accompagnèrent son convoi étoit de 70, toutes attelées de six chevaux; chacun s'étoit empressé d'y envoyer ses plus beaux chevaux.

Il seroit difficile, pour ne pas dire impossible, de faire connoître en détail les divers genres de mérite de cet acteur inimitable, puisqu'il étoit également sublime dans la tragédie, la bonne comédie et dans le bas comique. Il jouoit avec la même perfec-

tion les héros, les amoureux, les époux jaloux et les petits maîtres. Toutes les passions et le tems même sembloient obéir à l'empire de ses muscle. Aujourd'hui son visage sembloit silloné des rides de la vieillesse, et le lendemain il paroissoit que l'amour en avoit formé les traits. On en peut juger par les su cès qu'il a obtenus dans les différens rôles du *Roi Léar*, de *Hamlet*, de *Richard III*, de *Dorilas*, de *Romeo*, de *Lusignan* : comme dans ceux de *Ranger*, de *Bays*, de *Drugger*, de *Kitely*, de *Brute* et de *Benedict*.

En un mot, la nature qui fut toujours son unique maître, qui l'avoit destiné, dès le berceau, pour son peintre le plus fidèle, lui avoit donné, en conséquence, des muscles tellement flexibles et des traits si mobiles, qu'il n'est pas une seule passion, un assemblage même

de diverses passions qu'il ne put exprimer avec la plus étonnante perfection.

Sa taille étoit moyenne, mais bien proportionnée ; son maintien, naturellement aisé, avoit acquis de la grace et de l'à-plomb par l'exercice de la danse et de l'escrime. Son teint brun et ses traits réguliers étoient singulièrement animés par deux yeux noirs et pénétrans ; son organe étoit clair, sonore et imposant, et quoiqu'il n'eut pas autant d'étendue que celui de Mossop, ni autant de douceur que celui de Barry, il étoit susceptible d'une plus grande flexibilité que pas un des deux. Garrick savoit d'ailleurs ménager sa voix d'une manière si judicieuse; sa prononciation étoit si distincte qu'il se faisoit entendre également dans toutes les parties de la salle ; lorsqu'il glissoit quel-

ques mots d'amour à l'oreille, lorsque d'une voix étouffée il laissoit échapper les accens d'un dépit concentré, dans les *à parte* ; comme dans les transports de la rage, les éclats du désespoir et les expressions des grandes passions de la tragédie. Son silence même exprimoit, d'une manière à ne pouvoir s'y méprendre, les sentimens dont son ame étoit agitée.

Comme administrateur, le public lui a des obligations infinies des soins qu'il a pris pour deviner et satisfaire tous ses goûts ; et quoique la situation d'un directeur fut sans cesse exposée aux traits de la malveillance, de la part des auteurs malheureux et des acteurs médiocres, il paroît néanmoins, d'après le très-petit nombre d'acteurs et d'auteurs d'un mérite réel, qui ont paru au

théâtre rival, que Garrick s'est conduit envers les uns et les autres avec justice et même avec générosité.

Cependant les détails de son administration, ses talens comme acteur, et sa réputation comme homme de lettres, lui ont souvent occasionné des embarras, des désagrémens et même des chagrins qu'il n'a pas toujours supportés avec la même longanimité, et dont ses ennemis ont affecté de chercher la cause, dans un amour-propre excessif, et dans un desir insatiable d'honneurs et de richesses. Les trois anecdotes suivantes, relatives à madame Clive, M. Foote et M. Mallet, outre qu'elles serviront à faire ressortir les grandes qualités et les foiblesses de Garrick, dans sa triple situation de directeur, de comédien et d'acteur, pourront encore donner une idée suffisante de

l'état du théâtre et de la littérature pendant sa longue administration.

Madame Clive étoit intimément liée avec madame Pritchard : toutes deux jouissoient d'une égale réputation, et leurs talens qui devoient naturellement les rendre rivales et jalouses l'une de l'autre, ne servirent qu'à resserrer davantage leur union. Lorsque celle-ci se retira du théâtre, madame Clive se détermina à suivre son exemple. Garrick fit tout ce qu'il put pour retenir une actrice aussi justement chérie du public. Il lui envoya d'abord le souffleur Hopkins, pour s'informer d'elle si c'étoit sérieusement qu'elle vouloit quitter le théâtre. Madame Clive crut que c'étoit lui manquer de respect, que de lui envoyer un pareil messager, et elle dédaigna de faire aucune réponse. Elle ne reçut guères mieux M. George Garrick qui fut ensuite

député vers elle pour le même objet ; elle poussa cependant la condescendance jusqu'à lui dire que si son frère desiroit sincèrement connoître ses intentions, il falloit qu'il se donnât la peine de venir lui-même. Enfin, l'entrevue eut lieu, mais elle fut très courte, et l'entretien aussi vif que curieux. Après quelques complimens sur son mérite extraordinaire, Garrick lui témoigna le desir qu'il avoit que, pour son propre avantage, elle ne privât pas le public de ses talens, au moins pour quelque tems encore. A cela elle ne répondit que par un air de mépris, accompagné d'un *non*, très-sèchement prononcé. Il lui demanda si elle étoit riche ; — autant que lui, répondit-elle brusquement ; et sur ce qu'il parut étonné de cette réponse, elle ajouta : — parce qu'elle savoit lorsqu'elle en avoit assez, au lieu

qu'il paroissoit l'ignorer. Garrick lui fit une profonde révérence, en lui répétant qu'il étoit consterné de sa résolution. « Je hais l'hypocrisie, lui répliqua-t-elle ; je suis sûre que le jour où je vous quitterai, vous illumineriez votre maison, sans l'argent que cela vous couteroit. »

La seconde anecdote est relative à Foote ; mais autant pour accroître l'intérêt qu'elle doit inspirer, que pour completter l'histoire du théâtre anglais, pendant la vie de Garrick, il est nécessaire de dire quelques mots du caractère et des talens de cet acteur comique.

Samuel Foote avoit d'abord débuté, dans la tragédie, par le rôle d'Othello ; mais il s'étoit bientôt apperçu que le cothurne n'alloit pas à son pied, et il prit le brodequin. Il ouvrit, en 1747, le petit théâtre de Hay-Market, par une pièce de

sa composition, intitulée : *les Amusemens du matin.* Cette comédie n'étoit autre chose qu'un cadre ingénieux, dans lequel il avoit eu l'art d'introduire des personnages existans et très-connus, et dont il imitoit parfaitement le costume, le maintien, la voix, et même jusqu'au langage. Parmi ces personnages, on remarquoit un certain médecin beaucoup plus connu par la singularité de son costume et l'originalité de sa conversation, que par les cures qu'il avoit faites. Le chevalier Taylor, célèbre oculiste, qui étoit, à cette époque, au sommet de sa gloire et de sa popularité, fut un de ceux sur lesquels il exerça, à la grande satisfaction d'un chacun, son talent de mime et de satyriste. Enfin, dans les dernières scènes, Foote paroissoit sous la forme d'un directeur de comédie, ce qui lui donnoit l'occa-

sion d'imiter les gestes, la voix et la manière des principaux acteurs de la capitale.

**Les** magistrats de Westminster voulurent s'opposer à la représentation de cette pièce, mais par le crédit de ses amis, Foote parvint à faire lever cette opposition; sans y faire d'autre changement que de supprimer le titre, auquel il substitua celui-ci : *Foote donnant le thé à ses amis.* Après quoi, on le laissa tranquille. Tout Londres voulut voir cette pièce qui eût 40 représentations de suite.

L'année suivante, il donna une pièce du même genre, intitulée *la vente de Tableaux*. Il introduisit plusieurs nouveaux personnages, tous jouissant de l'estime publique, et particulièrement sir Thomas de Veel, principal juge-de-paix de Westminster; M. Cook, qui tenoit une maison de vente fameuse, et le cé-

lèbre orateur Henley. Cette pièce n'eût pas moins de succès que la première.

*Les Chevaliers* qu'il donna ensuite sont une production plus régulière ; mais quoique ses caractères n'eûssent pas le mérite d'une ressemblance immédiate, il paroît qu'en la composant il avoit eu quelques personnages réels en vue, et le public se chargea d'en faire l'application à ceux avec lesquels il trouva qu'ils avoient le plus de rapport.

Depuis 1752 jusqu'en 1761, Foote s'engagea tantôt à l'un, tantôt à l'autre des deux grands théâtres, mais seulement pour un certain nombre de représentations ; et chacun de ses engagemens étoit ordinairement accompagné d'une nouvelle pièce de sa composition. En 1762 il composa une troupe avec laquelle il entreprit de jouer sur le théâtre

de Hay-Market, pendant la saison où les grands théâtres sont fermés. Le succès passa son espérance; pendant 14 ou 15 ans qu'il répéta la même chose, il gagna des sommes considérables, qu'il dépensa, à la vérité, aussi rapidement qu'il les avoit acquises; tantôt pour satisfaire son goût pour le libertinage, tantôt pour venir au secours de ses amis, mais toujours avec extravagance et prodigalité. Comme il étoit à l'affut de toutes les circonstances qui pouvoient lui fournir quelques ridicules à exposer publiquement, il étoit peu scrupuleux sur le choix des personnes qu'il attaquoit. En 1776, il traduisit sur la scène une dame de qualité, dont alors tout le monde s'entretenoit, mais qui eut assez de crédit pour faire supprimer sa pièce. Les papiers publics du tems furent remplis des discussions auxquelles

cet

cet incident donna lieu, et c'est dans la chaleur des débats, que ses ennemis lancèrent contre lui une accusation trop infamante pour que l'on puisse y ajouter foi, sans les preuves les plus évidentes. Cette querelle étoit à peine appaisée, qu'il fut traduit devant les tribunaux sur une accusation d'un délit de la même nature, et l'on doit à sa mémoire la justice de dire que cette imputation a été déclarée fausse et calomnieuse, par un jury respectable, d'après le résumé des charges et l'avis du juge qui dirigeoit la procédnre. Foote et Garrick se trouvoient fréquemment ensemble chez des personnes de distinction, qui se faisoient un plaisir de les inviter à leur table. Mais Garrick étoit muet, lorsqu'il se trouvoit en présence de Foote; il étoit son plus sincère admirateur, et personne ne rioit plus franche-

ment de ses saillies et de ses bons mots ; il est vrai que son intérêt personnel pouvoit y entrer pour quelque chose ; car il n'épargnoit rien pour se concilier sa bienveillance, ou au moins pour obtenir de lui qu'il l'épargnât lorsqu'il étoit absent ; mais plus il laissoit appercevoir qu'il redoutoit les sarcasmes et les plaisanteries de Foote, et plus celui-ci prenoit plaisir à le vexer, ou au moins à lui faire payer chèrement une trêve momentanée.

Le succès prodigieux qu'eut le jubilé de Stratford, au théâtre de Drury-Lane, en 1770, inspira à cet envieux, le projet d'une parodie, avec une cérémonie burlesque, à l'imitation de la procession de Shakespear, et dans laquelle il mettroit Garrick en scène. Un homme aussi célèbre, aussi riche, aussi connu et aussi admiré, étoit pour sa muse

satyrique, une proie qui n'étoit pas à dédaigner ; outre qu'il comptoit sur quarante représentations, au moins, et sur une recette considérable, il savoit que Garrick ne redoutoit rien tant que le ridicule. Tandis que ce plan étoit en agitation, les embarras de Foote occasionnés par une dépense fort au-dessus de ses moyens, en traitant magnifiquement des hommes qui applaudissoient à ses saillies, buvoient son vin et gagnoient son argent, le mirent dans la honteuse nécessité d'emprunter de l'argent de celui-là même qu'il se proposoit d'exposer à la risée publique. Garrick lui prêta cinq cents liv. sterling qu'il lui rendit quelque tems après, parce qu'il entendit dire que Garrick faisoit publier par ses créatures, qu'il lui avoit des obligations ; mais ce n'étoit qu'un prétexte de la part de Foote, dont le

plan étoit achevé, et qui vouloit être libre de le mettre en exécution.

Garrick fut bientôt instruit de ce qui se tramoit contre lui, et il ne put cacher ni son chagrin ni son inquiétude. Il craignoit par dessus toute chose de perdre cette réputation de gloire et de talens qu'il avoit acquise par tant d'années de peines et de travaux.

Rien n'étoit plus plaisant, pendant la durée des armistices que Foote lui accordoit, de tems en tems, que de les voir l'un et l'autre, se rencontrer, descendre de voiture et entrer chez un de leurs amis communs. D'abord ils se regardoient et cherchoient à pénétrer dans les yeux l'un de l'autre, leurs dispositions mutuelles ; Garrick rompoit le premier le silence : « eh bien, sommes-nous en guerre ou en paix? »
« Nécessairement en paix, répon-

doit Foote, de l'air le plus affectueux en apparence, et la journée se passoit comme s'ils avoient toujours été les meilleurs amis du monde.

C'est à-peu-près à cette époque que Garrick étant allé faire une visite à cet intrépide satyrique, ne fut pas peu étonné d'appercevoir son propre buste placé sur son secrétaire. « Est-ce un honneur que vous avez prétendu me faire? dit Roscius. « Certainement répondit l'autre, et vous ne craignez pas de me laisser si près de votre argent et de vos billets de banque?— Oh je suis à cet égard parfaitement tranquille, vous êtes sans mains! »

On ne connoît pas le motif qui détermina Foote à abandonner le projet qu'il avoit conçu de parodier le jubilé de Shakespear : s'il reçut une somme d'argent pour cela, ou s'il fut intimidé par la crainte d'une juste représaille. Quoiqu'il en soit, il

E 3

ne renonça pas à l'idée de mettre sur la scène une caricature de Garrick, et pour cela, il profita du moment où celui-ci avoit à se défendre d'une calomnie atroce, et dont l'auteur fut contraint de déclarer publiquement qu'il étoit un imposteur. Afin de donner à sa conduite une couleur moins odieuse, il prétendit que Garrick affectoit de jouer ses pièces et ses rôles, pour le ruiner, et attirer à son théâtre la portion du public, qui fréquentoit celui de Hay-Market; et sur ce prétexte il lui déclara une guerre à outrance. Les papiers publics furent le théâtre des premières hostilités: Garrick y étoit journellement attaqué, tantôt sous la forme d'une lettre, tantôt sous celle d'une fable, et quelquefois sous celle d'un dialogue; mais tout cela n'étoit que le prélude d'une
méditoit

contre Roscius. Son nouveau plan consistoit à introduire la caricature de Garrick dans son spectacle de marionnettes. Il avoit en conséquence fait faire un mannequin et un masque ressemblant, autant que possible, au maintien et à la figure de Garrick. Un homme devoit être caché derrière, et, pour tout langage, imiter le chant du coq, dans Hamlet. Cette farce ne fut jamais annoncée publiquement, mais on en parla beaucoup dans les sociétés. Foote vouloit d'abord tâter l'opinion publique sur son projet; mais il vouloit sur-tout causer une grande frayeur à Garrick, et l'amener à une capitulation, au prix de laquelle celui-ci fut trop heureux d'acheter quelques mois de repos. La condition principale de cette paix précaire fut une somme d'argent assez considérable donnée

en pur don, ou prêtée à ne jamais rendre.

La troisième anecdote regarde M. Mallet, auteur d'*Elvira* et de plusieurs autres productions dramatiques.

M. Mallet avoit été portier du collège d'Edimbourg. Son vrai nom étoit Macgregor; mais quelques-uns de ses ancêtres s'étoient rendus tellement redoutables par divers actes de violence, qu'un acte du parlement avoit supprimé le nom, et obligé les membres de cette famille d'en prendre un autre. Notre écrivain prit d'abord celui de Malloch; mais après l'avoir porté quelque tems, et l'avoir mis à la tête d'une dédicace, il trouva qu'il avoit un son désagréable et peu harmonieux, et il le convertit en celui de Mallet.

Thomson et Mallet furent recom-

mandés à la protection de Frédéric, prince de Galles, qui les choisit, l'un et l'autre, pour ses secrétaires; leur emploi étoit de justifier, dans leurs écrits la conduite de ce prince, et d'attaquer l'administration de sir Robert Walpole. On n'attendoit pas de ces deux poëtes qu'il se livrassent à une discussion politique très-approfondie; mais on les supposoit en état d'intéresser le public en faveur de leur maître, en formant le plan d'une tragédie, en y introduisant des caractères auxquels ils feroient tenir un langage dont les spectateurs ne manqueroient pas de faire l'application. Thomson donna, peu de tems après, *Agamemnon*, *Edouard* et *Léonore*; mais les allusions furent si fréquentes et tellement marquées, que le gouvernement en arrêta la représentation. M. Mallet composa la comédie-parade *d'Alfred*, de concert avec

Thomson, et en 1755 celle intitulée : *Britannia*. Garrick jouoit dans l'une et dans l'autre de ces pièces.

En 1757, Mallet écrivit en faveur du ministère; ce fut lui qui se chargea de prouver que le gouvernement avoit eu raison d'envoyer une flotte dans la méditerranée, sous le commandement de l'amiral Byng.

Six ans après (1763) Mallet fit imprimer la collection de ses œuvres et la dédia au duc de Malborough, l'héritier du grand général de ce nom, auquel il demanda la permission de lui présenter incessamment la vie de son illustre parent. Cet ouvrage, auquel il n'a jamais travaillé, étoit pour lui un moyen d'obtenir la faveur des grands, et de faire recevoir avec plus d'intérêt ses productions littéraires. A peine eut-il annoncé le projet d'écrire la vie du grand Malborough, que la duchesse, sa veuve, lui légua

une somme de mille livres sterling, pour le mettre à même d'achever cette entreprise. Pour faire passer sa comédie d'*Alfred*, il eut soin de dire, dans sa préface, qu'il ne l'avoit composée que pour se délasser des fatigues que lui occasionnoit son grand ouvrage, la vie du duc de Malborough. Enfin, lorsqu'il eut achevé son *Elvira*, il monta encore une fois sur son cheval de bataille, et fut trouver Garrick, avec sa pièce dans sa poche. Après les complimens d'usage, Garrick lui demanda quels étoient les objets de littérature dont il s'occupoit maintenant. « Mais d'honneur, dit Mallet, je suis excédé de fatigues, par les difficultés que j'éprouve dans la recherche et la disposition des matériaux qui me sont nécessaires pour écrire la vie du grand duc de Malborough, et vous n'ignorez pas, M. Garrick, que c'est-là une des époques les plus

brillantes et les plus intéressantes de l'histoire d'Angleterre; mais ce que vous ne savez pas, mon ami, c'est que j'y ai ménagé une jolie petite niche pour vous. »—« Comment donc cela? une niche pour moi : expliquez-vous, » dit Garrick en le regardant fixement, et avec des yeux pleins de feu et pétillans d'impatience : « Et comment diable pourrez-vous jamais me faire figurer dans l'histoire de John, Churchill, duc de Malborough. » — « J'en fais mon affaire, mon cher ami, reprit Mallet; mais si je vous disois que c'est déja fait. » — En vérité, Mallet, vous avez l'art de surprendre vos amis de la manière la plus honnête et la plus inattendue; mais dites-moi, à votre tour, pourquoi, avec les talens que vous avez, n'écrivez-vous plus pour le théâtre? vous devriez prendre quelque repos. *Interpone tuis*..... Car,

j'en suis sûr, le théâtre est pour vous une affaire de délassement, un simple amusement. »

« Eh bien, s'il faut que je vous dise vrai, répondit Mallet, toutes les fois que j'ai pu dérober une heure ou deux au duc de Malborough, je me suis occupé d'adapter, au théâtre anglais, *l'Inès de Castro*, de La Motte; et la voici : » Garrick se saisit avec transport *d'Elvira*, et la fit monter avec toute la célérité dont il étoit capable.

L'histoire *d'Elvira* est extrêmement intéressante; et madame Cibber auroit arraché des larmes à l'homme le plus insensible; mais le style de Mallet n'est pas touchant, il est trop travaillé, et manque de naturel et de simplicité. La pièce fut très-bien jouée, cependant elle n'eut qu'un demi-succès; et plusieurs applications que le parterre fit à un homme

de qualité qui ne jouissoit pas d'une grande popularité, ne purent la faire aller au-delà de neuf représentations. Mallet, étonné de ce que l'administration avoit interrompu la représentation de sa dernière pièce, et celle pour laquelle il avoit le plus d'affection, écrivit un billet à Garrick, dans lequel il lui disoit qu'il avoit reçu plus de quarante lettres de personnes de la plus haute distinction, qui toutes desiroient connoître le motif de la suspension de sa pièce, et qu'il les avoit adressées à lui, comme étant la personne le plus en état de les satisfaire; mais Garrick n'étoit nullement disposé à forcer le goût du public, et à continuer de jouer dans une pièce que tout son talent n'avoit pu sauver du naufrage; aussi en fut-il si mortifié, que le rôle de dom Pedre, dans *Elvira*, fut le dernier rôle nouveau dont il se chargea.

Mais si l'on a pu reprocher à Garrick quelques foiblesses, exagérées peut-être par l'envie, on ne peut lui disputer l'honneur d'avoir épuré le théâtre anglais des obscénités et des basses trivialités qui le déshonoroient. La postérité lui tiendra compte de son zèle et de sa constante application à bannir du théâtre toutes les pièces ayant un but immoral, et à élaguer de celles qui n'ont pas directement pour objet de faire triompher le vice, les scènes un peu trop libres que quelques écrivains anglais, entraînés par la force de leur imagination, ou séduits par un faux brillant, se sont trop souvent permises, et qu'un public, corrompu par l'esprit d'intrigue et de galanterie qui régnoit alors, accueilloit avec une trop grande facilité.

Mais il ne faut pas que la grande supériorité de l'acteur nous fasse ou-

blier le mérite du littérateur, et nous empêche de parler des productions dramatiques et des poésies légères qui doivent assigner à Garrick une place honorable parmi les écrivains de son tems. Malgré les soins pénibles et multipliés d'une administration aussi difficile que celle d'un grand théâtre; malgré les travaux considérables et toujours renaissans qu'exige la profession de comédien, le génie actif de Garrick trouvoit encore le tems d'enfanter une infinité de productions agréables, dans presque tous les genres, et dont le mérite doit faire regretter qu'il n'ait pu consacrer ses talens à des ouvrages plus importans et d'une plus longue haleine.

Garrick avoit plus de génie que d'instruction. Lorsque M. Walmsley le recommanda à M. Colson, comme un jeune homme très-instruit, il en-

tendoit probablement qu'il avoit fait de grands progrès dans les langues grecque et latine; mais il eut toute sa vie l'esprit le plus attentif à profiter des lumières de ceux dont il étoit environné ; et jamais homme n'a été placé plus heureusement que lui pour cela. Sa maison étoit le rendez-vous des personnages les plus distingués dans l'église, la magistrature, la noblesse, la littérature, les arts et les sciences; Warburton et Hurd, Camden et Montfred, le comte de Chesterfield et le lord Lystleton, Samuel Johnson et Edmund Burke, Dunning et Charles Fox, sir Josuah Reynolds et sir William Chambers; les deux docteurs Warton, M. Mason et M. Caddock, messieurs Paul et William Whitehead, M. Cambridge et M. Colman, le docteur Douglas et le doyen de Carlisle, le docteur Robertson et

M. Widderbune. Tous les hommes de génie et de mérite composoient sa société, et contribuoient, par leurs talens et leurs lumières, à augmenter sans cesse la masse de ses connoissances.

Garrick a trop écrit, et dans trop de genres, pour prétendre au premier rang dans aucun, quoique l'on apperçoive dans tous des étincelles de génie. On a de lui des épigrammes, des odes, des comédies, des farces, des essais, des lettres, des prologues et des épilogues.

Plusieurs de ses épigrammes ont le sel et le style de celles de Martial. Son ode à l'occasion de la mort de M. Pielham, n'a peut-être pas toute la richesse poétique que l'on exige dans ces sortes d'ouvrages, mais elle est écrite avec sagesse et sensibilité. S'il n'est pas l'auteur unique du *Mariage clandestin*, il passe au moins

pour certain que le rôle du lord Ogilby est entièrement de lui.

Dans toutes les pièces de théâtre qu'il a composées on trouve un caractère pris dans la société, et plus ou moins bien tracé. Il possédoit parfaitement l'entente de la scène, et tous les plans sont tracés et les intrigues développées sans efforts et sans moyens extraordinaires; on peut ajouter que dans toutes ses productions dramatiques il a constamment respecté les mœurs et même les convenances.

Ses prologues et ses épilogues seront des monumens curieux et durables, qui serviront à l'histoire de son tems, en ce qu'ils rappellent des faits particuliers et des traits légers, au récit desquels la majesté de l'histoire ne peut se prêter. Dans ces morceaux de poésie légère, l'auteur saisit les modes et les ridicules du tems, à

mesure qu'ils paroissent, et les peint fidèlement et d'une manière piquante. On ne peut pas dire que ces productions renferment autant d'esprit et de verve poétique que celles de la même espèce qui sont sorties de la plume de Dryden; mais on est contraint d'avouer qu'elles sont plus plaisantes et plus instructives. Ceux qui voudront se donner la peine de rechercher dans les papiers publics les lettres et les essais qu'il y a fait insérer de tems en tems, y trouveront des observations justes, et une critique fine sur les mœurs et les usages de la société. Lorsqu'il plaisante, son style est toujours facile, coulant et original. Ses épitaphes sont, pour la plupart, bien écrites, et peignent avec précision et vérité le caractère des individus. Mais il faut convenir que son mérite, comme écrivain, est éclipsé par la grandeur de sa ré-

putation comme comédien. Molière n'étoit pas mauvais acteur, mais la gloire qu'il s'est acquise par ses écrits a fait un tort considérable à ses talens comme acteur. Le public ne peut partager son admiration entre les divers talens d'un seul homme, le plus grand absorbe le plus petit.

Si, avec tant d'excellentes qualités, Garrick a eu quelques défauts, il n'a fait en cela que payer le tribut dû à l'humanité; mais ceux-ci étoient en si petit nombre et compensés par tant de vertus qu'il y auroit de la pusillanimité à les cacher, et à ne pas convenir franchement qu'il avoit certaines foiblesses, dont ses amis auroient desiré qu'il eût été exempt. D'abord son extrême sensibilité lui a été souvent nuisible, et des hommes sans délicatesse en ont abusé plus d'une fois pour lui causer les plus cuisans chagrins. Un faux rapport,

un paragraphe inséré dans les papiers publics, un pamphlet le rendoient l'homme du monde le plus misérable. Il avoit acquis justement une grande réputation, et il s'exagéroit à lui-même les effets de quelques traits calomnieux, lancés par des hommes qui n'avoient rien à perdre. On a dit de Betterton, de Booth, de Wilkes et de Cibber, qu'ils n'avoient jamais attaché aucune importance aux traits de la critique, qui blessoient profondément Garrick. Quant à Betterton, il est peut-être le seul comédien qui ait été, pendant sa vie, à l'abri de la censure publique; il avoit tellement captivé le goût et l'admiration de toutes les classes du public de son tems, qu'on l'appeloit *Thomas l'infaillible*. Booth ne se mêloit en rien de l'administration du théâtre, et Wilkes se reposoit entièrement de ce soin sur Cibber ; de

sorte que tous les brocards, tous les sarcasmes des journalistes et des faiseurs de pamphlets, depuis 1711 jusqu'en 1733, étoient dirigés uniquement contre Cibber, dont les heureuses dispositions le mettoient en état de recevoir avec le plus grand sang-froid, et de repousser avec les seules armes du mépris, tout ce qui sortoit de la presse ; au lieu que les allarmes de Garrick étoient proportionnées à sa réputation ; plus il possédoit de gloire, et plus il craignoit d'en perdre une partie. *Nec minus periculum ex magnâ, quam ex malâ famâ.*

Mais de tous ses défauts, celui qui lui a fait le plus grand tort, et qu'on lui reproche avec le plus de raison, c'est sa jalousie, qui approchoit beaucoup de l'envie, cette maladie de l'esprit dont peu d'hommes sont exempts, et que tous s'empressent de désa-

vouer. Garrick qui eut à peine quelques compétiteurs, et qui n'aura peut-être jamais d'égal, étoit assez foible pour s'effrayer de l'apparence même d'un rival. Jamais on ne l'a entendu louer franchement un acteur de son tems. Il parloit avec le plus souverain mépris de ceux qui l'avoient précédé, et particulièrement des acteurs tragiques. Il est vrai qu'il élevoit jusqu'aux cieux Quin dans le rôle de *Falstaf*, de la deuxième partie de la comédie historique de Shakespear, intitulée *Henri IV*; mais c'étoit pour avoir le droit de le trouver mauvais dans tous les autres.

Sa manière de vivre étoit splendide, quoique un peu au-dessus de son revenu, comme l'exige la prudence. Quelques-uns l'accusent d'avoir vécu avec trop d'économie, et même d'avoir été entaché d'un peu d'avarice; d'autres lui ont reproché d'avoir

d'avoir eu trop d'ostentation, et d'avoir tenu un état très-au-dessus de celui d'un comédien. Ce qu'on peut dire de lui avec vérité, c'est que personne ne montra un plus grand desir d'acquérir des richesses, et que personne ne fut plus disposé que lui à les partager. Lorsqu'il obligeoit quelqu'un, c'étoit toujours avec une délicatesse extrême, ou quelquefois avec un ton de plaisanterie que les hommes d'un caractère sensible et gai emploient si heureusement pour glisser un don sous l'apparence d'un refus. Les deux anecdotes suivantes, choisies entre mille autres, feront mieux connoître que tous les éloges que l'on pourroit faire de sa bienfaisance, jusqu'à quel degré il possédoit ces diverses qualités. Un homme connu dans la bonne société, et qui jouissoit de l'estime universelle, avoit emprunté cinq cents livres sterling

à Garrick, sur son billet. Quelques revers de fortune ayant dérangé ses affaires, ses parens et ses amis, dont il étoit tendrement aimé, convinrent de se réunir pour le tirer d'embarras, et payer ses créanciers. On fixa en conséquence le jour du rendez-vous, et ce jour devoit être consacré à la joie et à la bonne chère. Garrick fut informé de cette réunion; mais au lieu d'en profiter pour faire valoir ses droits, il renvoya à ce particulier son billet, avec une lettre dans laquelle il lui disoit qu'ayant été instruit qu'une réunion joyeuse devoit avoir lieu entre lui et ses amis, et que pour couronner la fête on devoit allumer un feu de joie, il le prioit d'y jeter le billet ci-inclus.

La seconde anecdote fait encore plus d'honneur à Garrick. Un chirurgien célèbre, avec lequel il étoit intimement lié, et que son épouse et

lui aimoient à voir souvent à leur table, lui fit un jour après dîner la confidence que ses affaires étoient dans un tel délabrement, que s'il ne trouvoit pas un ami qui lui prêtât mille livres sterling, il ne savoit pas trop ce qu'il deviendroit. Mille livres sterling, dit Garrick; mais c'est diablement d'argent ! et, s'il vous plait, quelle est la garantie que vous offrez pour une pareille somme ? Ma foi, répondit le chirurgien, je n'en ai pas d'autre que la mienne. Que dites-vous de ce joli monsieur, s'écria Roscius, en regardant madame Garrick, qui veut qu'on lui prête mille livres sterling sur son simple billet ? Ecoutez, tout ce que je peux faire pour vous obliger, c'est de vous indiquer un galant homme qui pourra peut-être faire votre affaire; il tira immédiatement une lettre-de-change à vue sur son banquier pour cette somme, et il

la remit à son ami ; Garrick n'en a jamais rien reçu ni rien demandé.

Pour terminer : aucun homme de sa profession n'a été plus que lui l'objet de l'admiration universelle ; il en est peu qui aient été plus chéris de leurs amis, mais il n'en est aucun qui ait possédé à un plus haut degré les qualités qui rendent un homme utile à la société, et aucun qui fût plus disposé à en faire usage que David Garrick.

# LETTRES SUR GARRICK,

## ÉCRITES A VOLTAIRE

## PAR M. NOVERRE.

Le 18 mars 1765.

Vous voulez, monsieur, que je vous trace le portrait de Garrick, de cet homme extraordinaire, qui fut tout-à-la-fois le Protée, l'Ésope, et le Roscius de son siècle. Pour bien peindre cet acteur sublime, il faudroit avoir votre goût et votre génie; je ne vous offrirai donc qu'un croquis très-imparfait des principaux traits de ce grand homme; laissant à votre plume éloquente le soin de les embellir, et de faire un tableau frappant de ce qui n'est chez moi qu'une foible esquisse.

Mais une réflexion me fait tomber la plume de la main. Je me souviens que je me hasardai jadis de crayonner, dans mes lettres sur la danse, les talens immortels de Garrick. Je ne puis donc vous donner que le développement de ma première pensée; ce seront toujours les mêmes traits que j'aurai à saisir. Apelle peignit Alexandre plusieurs fois, et donna à ces différens portraits le charme de la ressemblance, et les attraits séduisans de la variété : mais il s'en faut bien que j'aie à ma disposition les pinceaux et les couleurs brillantes de ce peintre célèbre.

Au reste, monsieur, en vous obéissant, j'aurai rempli les devoirs sacrés de l'amitié; j'aurai semé, d'une main tremblante, quelques fleurs sur la retraite momentanée de mon ami ; et en vous entretenant de ses talens, de ses connoissances, de ses vertus so-

ciales, j'aurai rendu hommage à la vérité, et satisfait à l'obligation que m'imposent l'admiration et la reconnoissance.

Il seroit bien à souhaiter, monsieur, que les hommes de lettres employassent un instant leurs plumes savantes à célébrer les talens des artistes estimables, à qui le tems ordonne de cesser leurs travaux, ou à qui la parque commande de descendre dans la tombe. Ils les arracheroient, pour ainsi dire, de leurs sépulcres; et en les ressuscitant dans la mémoire des hommes, ils leur assigneroient une place au temple de l'immortalité.

Garrick, comme acteur, est étonnant. Il joue la tragédie, la comédie, le comique et la farce, avec la même supériorité; il joint à la plus belle diction le ton et les accens précieux de la nature. Faire répandre dans la tra-

gédie un torrent de larmes, effrayer le public, l'entraîner à la terreur, et l'épouvanter par la vérité des tableaux déchirans qu'il lui présente, le pénétrer de la plus vive douleur, l'électriser au feu des passions et des sentimens qui embrâsent son ame, tel est le talent de Garrick; tels sont les effets d'une expression vraie, d'une déclamation animée qui tient tout de la nature, et qui n'emprunte presque rien de l'art. Après avoir représenté les plus grands caractères, il reparoît un quart-d'heure après dans la petite pièce; et en jouant le valet imbécille d'un chimiste, il tarit les larmes qui couloient encore; il entraîne le spectateur à la joie, et les éclats de rire succèdent bientôt à la plus sombre tristesse. Telle étoit, monsieur, la magie enchanteresse de Garrick. J'oserai dire qu'il avoit autant de voix que de physionomies diffé-

rentes, qu'il avoit l'art d'adapter, sans charge et sans trivialité, à la foule immense de caractères qu'il avoit à rendre. Son ame forte, mais sensible, se répandoit sur tous les traits de sa physionomie, et les imprégnoit des sentimens et des passions qu'il avoit à peindre. Les talens extraordinaires de Garrick m'ont convaincu de l'existence des Protée, des Pylade, des Batyle et des Roscius. Il pouvoit être regardé comme le légataire de ces hommes rares, qui firent jadis l'admiration d'Athènes et de Rome. Ses gestes sont éloquens, parce qu'ils ne sont point étudiés dans une glace infidèle, qu'ils sont mus par les passions, dessinés par le sentiment, colorés par la vérité, et que le principe de leurs mouvemens réside dans l'ame de l'acteur. J'ajouterai qu'il a trouvé dans sa sensibilité le sublime du silence. Son expression est pure;

elle n'est pas plus étudiée que ses gestes ; des transitions heureuses, un silence effrayant, et qui annonce l'éclat des passions, un débit simple en apparence, qui sert de repoussoir aux grands traits d'éloquence, et à ce sublime que M$^{lle}$. Dumesnil possédoit à un si haut degré de perfection ; tel est Garrick : cet acteur vraiment magique m'avoit réconcilié avec les *monologues* et les *à parte* ; je les avois regardés comme le triomphe des contre-sens de la plupart de nos acteurs : mais ne pourroit-on pas reprocher à quelques-uns de nos auteurs l'abus qu'ils en ont fait, ou la négligence qu'ils ont mise à travailler ces morceaux ? L'acteur, quelque célèbre qu'il soit, ne peut mettre de l'action et de l'intérêt là où il n'existe que des mots ; il ne peut tirer des étincelles d'un morceau de glace, ni prêter de la force et de l'énergie à un hors-

d'œuvre déplacé, et absolument dénué de toutes les qualités qui constituent le monologue.

Ces situations, pénibles et forcées, tiennent de loin en loin à la nature. Je les regarde comme le trop plein d'une ame fortement agitée par quelques passions violentes ou par de grands intérêts. Dans ce moment où l'homme égaré marche, profère quelques mots sans suite, tombe dans le silence et l'abattement, en sort avec désespoir, articule des phrases entrecoupées, verse quelques larmes, double le pas, sans savoir où il va, s'arrête, lève les bras au ciel, exprime, par un morne silence et le geste de la douleur, combien son ame est déchirée; une telle situation, dis-je, annonce le désordre de la raison, et ne peut être regardée que comme le délire de la passion.

Dans ces situations, très-difficiles

à rendre, Garrick oublioit l'univers. Il ne parloit qu'à lui seul; il avoit les yeux ouverts et ne voyoit personne; ses pas étoient errans, son ame s'imprimoit sur ses traits; ses gestes, remplis d'expression, parloient lorsqu'il se taisoit, et il étoit sublime dans ces morceaux. Il en étoit ainsi des *à parte*; attentif à ce que les interlocuteurs disoient, il en faisoit son profit, mais ne mettoit jamais le spectateur dans la confidence : il savoit que l'*à parte* est l'expression d'une réflexion vive et prompte, qui naît de l'intérêt que l'acteur prend à l'action qui se passe devant lui, à la conversation qu'on y tient, et dont le résultat doit être à son avantage.

Garrick étoit, pour ainsi dire, à l'affût de la nature; il la guettoit sans cesse, et la saisissoit toujours avec précision : il ne se trompoit jamais dans le choix des teintes qu'il devoit

employer pour la peindre; dans les instans, par exemple, où il étoit accablé par une profonde affliction, il ne faisoit point de gestes; les traits de sa physionomie et ses larmes accompagnoient son récit; si dans ces momens pénibles il s'en permettoit quelques-uns, ils étoient lents, resserrés et comprimés étroitement par la douleur. Dans les passions vives et violentes, l'expression animée de ses traits devançoit toujours le geste; c'étoit l'image de la foudre qui frappe avant que l'éclair perce la nue.

Garrick étoit d'une taille médiocre, mais il étoit parfaitement bien fait. Il avoit une figure vive et animée; ses yeux disoient tout ce qu'il vouloit dire. La nature lui avoit fait un don bien précieux, en prêtant à tous ses traits et aux muscles de son visage la plus parfaite mobilité, de telle sorte que sa physionomie étoit le miroir de son

ame, qu'elle se ployoit et se déployoit avec une heureuse facilité aux sentimens et aux passions qu'elle éprouvoit. Le jeu perpétuellement varié de sa figure, soutenu par des regards remplis de feu, animoit sa diction, et lui donnoit cette énergie du silence, quelquefois plus éloquente que celle du discours.

Garrick avoit une mémoire imperturbable. Le souffleur étoit pour lui une machine étrangère, dont il ne connoissoit ni l'usage, ni l'utilité. Cette faculté prodigieuse devoit nécessairement lui procurer cette aisance, et cette sécurité si essentielle au jeu de l'acteur, qui, dans le cas contraire, se trouve perpétuellement embarrassé. La peur de manquer de mémoire l'occupant sans cesse, met des entraves à son débit, et rend sa déclamation lourde et traînante. Ce n'est qu'en tremblant qu'il se

livre aux grands élans des passions ; il ne les peint qu'avec des demi-teintes, et toujours dans la gêne, il oublie tout ce qui pourroit prêter de la force et de l'énergie à sa diction ; la crainte qu'il a de rester court l'enchaîne au milieu des plus belles tirades et des couplets les plus intéressans ; toujours moins occupé de ce qu'il dit que de ce qu'il a encore à dire, ses gestes, son maintien, et jusqu'à son silence, portent l'empreinte de la crainte et de l'inquiétude.

Un comédien sans mémoire, un danseur sans oreille, et un chanteur privé d'une intonation juste, ne peuvent prétendre à la perfection que leur état exige, parce que les premiers moyens leur sont refusés par la nature, et que tous les secours réunis de l'art ne peuvent y remé-

dier, ni même les pallier. Ils devroient donc, pour se dérober à des craintes et à des désagrémens sans cesse renaissans, abandonner un art qui n'est point fait pour eux, et délivrer le public d'une présence qui l'importune.

Chez Garrick, aucune tension, aucune servitude de mémoire ne se manifestoit. Il n'étoit point obligé de tâtonner avec elle, et ne craignoit ni de la perdre, ni de la chercher. Non-seulement il savoit ses rôles, mais il savoit encore ceux des interlocuteurs qui se trouvoient en scène avec lui; aussi s'exprimoit-il avec autant de facilité que d'énergie.

Il faut conclure que la déclamation théâtrale et la déclamation oratoire perdent leur force et leur puissance, si elles ne sont soutenues par la mémoire ; elle est à l'acteur et à

l'orateur ce qu'est la bravoure à l'officier le plus instruit dans l'art de la guerre.

Par un mouvement d'humeur, Garrick abandonna le théâtre, ne légua ses talens à personne, laissa des regrets, et ne fut point remplacé. Des imitateurs froids et infidèles, en n'offrant que la charge grossière du plus beau talent, augmentèrent encore les regrets du public. Cette tradition précieuse, qu'il avoit établie avec autant de soin que de succès, tout s'égara dans un instant; nous ne connoissons plus celle du créateur de la bonne comédie en France, Fierville, mort à l'âge de 106 ans, et qui fut contemporain de Molière, ne l'avoit point oubliée; je lui ai vu jouer tous les rôles à manteau que l'auteur avoit joués lui-même; et il me dévoila une foule de beautés que les autres acteurs m'avoient déro-

bées, sous le manteau de l'ignorance et de la routine dont ils s'enveloppoient.

Le nom du poëte, celui du peintre, du sculpteur, du graveur et du musicien parcourent avec leurs chefs-d'œuvre l'immensité des siècles, et deviennent immortels comme eux.

Il seroit bien à desirer, sans doute, de pouvoir transmettre à la postérité, à l'aide de certains signes, les beautés fugitives de la déclamation, les charmes passagers d'une belle voix, les graces et les contours de la danse ; ces talens précieux sont éphémères ; ils ne vivent qu'un instant : ils ressemblent à ces phénomènes brillans qui devancent le coucher du soleil, en étalant l'éclat des plus riches couleurs ; mais qui bientôt s'effacent et sont enveloppés sous de sombres voiles ; de même la mort, cette nuit éternelle, entraîne dans la tombe

tous ces êtres rares, qui embellissoient les arts, qui en faisoient le plus bel ornement, et leurs noms et leurs talens sont, pour ainsi dire, ensevelis avec eux.

Je reviens à Garrick. Les grands théâtres de Londres étant fermés pendant quatre à cinq mois de la belle saison, il en profitoit, et faisoit des voyages à Paris, en Allemagne et en Italie ; et lorsqu'il partoit, il disoit à ses amis : « je vais faire mes études, et en acquérant de nouvelles connoissances, j'agrandirai sans doute mes talens. » Il avoit apprécié ceux de Préville ; il disoit que cet acteur étoit l'enfant gâté de la nature ; il se lia intimément avec lui ; l'estime et l'amitié devinrent réciproques. On connoît assez imparfaitement ce qui se passa entre ces deux acteurs, dans une partie de campagne qu'ils firent à cheval : en

voici le récit fidèle. Cheminant gaîment, car l'esprit et l'enjouement voyageoient en croupe avec eux, Préville eut la fantaisie de contrefaire l'homme ivre; Garrick, en applaudissant à l'imitation de Préville, lui dit : « mon cher ami, vous avez manqué une chose bien essentielle à la vérité et à la ressemblance de l'homme ivre que vous venez d'imiter ». — « Quoi donc, lui dit Préville? » — « C'est que vous avez oublié de faire boire vos jambes : tenez, mon ami, je vais vous montrer un bon Anglais qui, aprés avoir dîné à la taverne, et avoir avalé, sans tricher, cinquante rasades, monte à cheval pour regagner sa maison de campagne, voisine de Londres, accompagné seulement par un jokey, presqu'aussi bien conditionné que le maître. Voyez-le dans toutes les gradations de l'ivresse; il n'est pas plu-

tôt sorti des portes de Londres, que tout l'univers tourne autour de lui. Il crie à son jokey : Williams, je suis le soleil, la terre tourne autour de moi. Un instant après il devient plus ivre ; il perd son chapeau, abandonne ses étriers, il galope, frappe son cheval, le pique de ses éperons, casse son fouet, perd ses gands, et arrive aux murs de son parc ; il n'en trouve plus la porte, il veut absolument que son coursier, dont il déchire la bouche, entre par la muraille ; l'animal se débat, se cabre, et jette mon vilain à terre. » Après cet exposé, Garrick commença ; il mit successivement dans cette scène toutes les gradations dont elle étoit susceptible ; il la rendit avec tant de vérité que, lorsqu'il tomba de cheval, Préville poussa un cri d'effroi ; sa crainte augmenta encore, lorsqu'il vit que son ami ne répondoit à aucune de ses

questions: après avoir fait des efforts inouis pour détacher son visage de la poussière, il lui demanda, avec l'émotion de l'amitié et de l'inquiétude, s'il étoit blessé? Garrick, qui avoit les yeux fermés, en ouvre un à demi, pousse un hocquet, et lui demande, avec le ton de l'ivresse, est-ce un verre de rum que tu m'apportes? Il se relève, se met à rire, et serre Préville dans ses bras. Celui-ci lui dit avec transport: « permettez, mon ami, que l'écolier embrasse son maître, et le remercie de la grande leçon qu'il vient de lui donner. »

Garrick suivoit exactement la comédie française, qui réunissoit alors les talens les plus distingués et les plus rares dans tous les genres; l'ensemble et l'harmonie qui régnoient dans le jeu des acteurs offroient le spectacle le plus enchanteur et le plus parfait. Garrick disoit que Grandval

étoit le peintre fidèle des mœurs de son siècle; qu'il les représentoit avec une vérité d'autant plus précieuse, qu'il avoit l'art heureux d'embellir jusqu'aux ridicules, de les peindre sans charge, et de faire oublier, par un agréable prestige, jusqu'à son nom, pour ne paroître que M. le comte ou M. le marquis; Garrick ajoutoit à l'hommage qu'il rendoit à la vérité, que le débit aisé, le maintien noble et la grace que cet acteur avoit en abordant une femme, soit pour la tromper, soit pour l'adorer, étoient au-dessus de tout éloge. Il le comparoit à Reynolds, peintre célèbre de Londres, qui avoit le talent de saisir la ressemblance et de rendre la laideur aimable.

Garrick ne parloit de mademoiselle Dumesnil qu'avec un enthousiasme respectueux: comment est-il possible, disoit-il, qu'un être à qui la nature

semble avoir refusé tout ce qui est nécessaire aux charmes de la scène, soit si parfait et si sublime ? Non, ajoutoit-il, la nature a tant fait pour elle, qu'elle a méprisé tous les secours d'un art étranger; ses yeux, sans être beaux, disoient tout ce que les passions vouloient leur faire dire; une voix presque voilée, mais qui se ployoit avec flexibilité à l'expression vraie des grands sentimens, et qui étoit toujours au diapason des passions, une diction brûlante et sans étude, des transitions sublimes, un dépit rapide, des gestes éloquens sans principes, et ce cri déchirant de la nature, que l'art s'efforce envain de vouloir imiter, et qui portoit dans l'ame du spectateur l'effroi, l'épouvante, la douleur et l'admiration; tant de beautés réunies, disoit Garrick, m'ont frappé d'étonnement et de respect! Si cette actrice, qui est

l'image

l'image d'un rare phénomène, eût voulu subordonner ses gestes et sa marche aux principes froidement compassés de la danse, elle n'eût été qu'une marionnette. Les principes d'un art étranger auroient fait grimacer la nature; ce beau désordre qui l'embellit, et que l'art s'efforce en vain d'imiter, auroit disparu ou se seroit affoibli, et le public eût été privé d'une actrice célèbre qui lui a fait éprouver tour-à-tour toutes les émotions vives des sentimens et des passions. Combien ses talens ont fait verser des larmes délicieuses? combien elle étoit chère au public? et combien ce précieux chef-d'œuvre de la nature a été....... Garrick n'en dit pas davantage, et quelques larmes s'échappèrent de ses yeux.

Dans le premier voyage que Garrick fit en France, il vit mademoiselle Clairon à Lille. Elle chantoit

G

bien, elle dansoit agréablement, jouoit les soubrettes avec beaucoup d'intelligence. Garrick, qui s'y connoissoit, et qui avoit un pressentiment exquis, lui trouva plus d'une disposition à se distinguer un jour, et s'imagina qu'elle se perfectionneroit dans l'emploi des soubrettes, en voyant un modèle aussi parfait que mademoiselle Dangeville. Dans un autre voyage qu'il fit à Paris, il fut étonné de voir Lisette et Marton métamorphosées en reine. Il admira des progrès d'autant plus étonnans, qu'ils étoient étrangers à l'emploi que mademoiselle Clairon avoit exercé. Les talens de mademoiselle Dumesnil l'avoient électrisée, et elle marcha d'un pas rapide dans la carrière que cette actrice inimitable s'étoit frayée. L'art fit pour mademoiselle Clairon tout ce que la nature avoit fait pour mademoiselle Dumesnil.

Garrick admira ses talens : il disoit qu'elle s'étoit approprié une partie des richesses de mademoiselle Dumesnil; que guidée par l'esprit et l'art, elle les avoit arrangés à sa taille, à sa figure et ses moyens physiques. Mais en admirant ce prodige, il ne pouvoit se dispenser de donner la préférence à celle qui avoit fait germer et croître ses talens. Il n'est point douteux, ajoutoit Garrick, que les grands exemples, dont elle fut frappée, ne l'aient identifiée avec son modèle, et que ses études, dirigées par une foule de gens d'esprit et de goût, ne l'aient insensiblement placée à côté de Melpomène.

Lord Chesterfield, l'homme le plus instruit et le plus aimable de Londres, dit à Garrick, que mademoiselle Clairon avoit changé d'esprit et de caractère, en changeant d'emploi; qu'elle avoit renoncé à sa frivolité et

à sa gaîté naturelle, pour cultiver les lettres, et acquérir toutes les connoissances qui sont essentielles au grand genre qu'elle avoit adopté; que la fréquentation habituelle des hommes de lettres, jointe à un esprit naturel, et au desir brûlant de se distinguer, lui avoit applani les difficultés. Milord ajouta qu'en applaudissant à sa métamorphose et à l'emploi honorable de ses momens, il étoit fâché de voir qu'elle trainât par-tout les sciences avec elle; que ce pathos et ce boursouflage gâtoient une jolie femme; que l'esprit qu'elle vouloit avoir, et après lequel elle couroit sans cesse, avoit gâté celui qu'elle avoit. Elle a encore, continua milord, un ridicule qui est assommant, c'est d'être perpétuellement montée sur les échasses de la tragédie, de ne parler et de n'agir qu'en impératrice de théâtre. Que l'on soit pénétré deux

heures de la journée du rôle dont on doit se débarrasser le soir, à la bonne heure, mais ne s'exprimer perpétuellement que d'après le personnage qu'on doit représenter; en afficher sans cesse le caractère, le ton et le maintien, est une chose ridicule. L'art d'un grand acteur est de faire oublier jusqu'à son nom, lorsqu'il paroît sur la scène. C'est ce que vous savez si bien faire, mon cher Garrick; aussi, lorsque je viens chez vous, c'est pour vous voir et causer avec mon ami, et je n'y viendrois surement pas, si j'étois assuré de n'y trouver qu'un roi ou un empereur.

Garrick, sans fronder l'opinion de milord, tâcha de pallier les sottises d'un amour-propre mal entendu, et avança que mademoiselle Clairon, qui connoissoit parfaitement le public, avoit peut-être gagné autant d'admirateurs

avec ce ton emphatique, que mademoiselle Dumesnil s'en étoit acquis avec son air simple et modeste; si différens chemins, ajouta Garrick, mènent à la fortune, des routes différentes peuvent également conduire à la célébrité. Ah! s'écria milord, vous êtes amoureux de Clairon, puisque vous encensez ses ridicules? Point du tout, répliqua Garrick, mais j'aime ses talens, et je les admire d'autant plus que je crois qu'ils lui ont coûté infiniment de peine à acquérir. Elle ne doit à la nature que la beauté de son organe; tout le reste appartient à l'art. Elle a eu celui de se calquer sur mademoiselle Dumesnil, sans la copier servilement, j'ajouterai que son modèle étoit l'amie et la confidente de la nature; que rien n'étoit étudié chez elle, que tout, jusqu'à son désordre, étoit sublime, et que

mademoiselle Clairon, à l'aide de l'esprit et de l'art, est parvenue à s'asseoir à côté de son modèle.

Le Kain étoit l'idole de Garrick qui le regardoit comme le Roscius de la France. Cet acteur extraordinaire, me disoit-il, n'a point eu de modèle. Le génie de son art l'a élevé, en un instant, à une perfection vraiment divine. Son talent est son ouvrage; il ne doit sa sublimité qu'à lui-même, et je le regarde comme le créateur de l'art de la déclamation en France. Le Kain ne me parloit de Garrick qu'avec l'enthousiasme qu'inspirent aux grands talens les talens supérieurs.

Mlle. Dangeville l'avoit enchanté dans les rôles de soubrette; la finesse de son jeu, le tatillonage propre à son emploi, la volubilité nuancée de sa diction, l'intérêt soutenu qu'elle mettoit à la scène, lui avoient acquis des droits à l'estime que Gar-

rick montroit pour ses talens accomplis.

Il eut la curiosité d'aller voir un comédien qui étoit alors à Lyon, et qui avoit eu la sagesse ou la singularité de se refuser à plusieurs ordres de début qui lui assuroient sa réception dans la troupe du roi. Il vit jouer cet acteur, nommé Drouin, et frère de Mme. Préville; il remplissoit l'emploi des valets. Sa taille et sa physionomie étoient faites pour ses rôles; il avoit un jeu serré, un débit brillant, un grand sang-froid, en apparence, qui étincelloit de feu; ne riant jamais, et faisant rire tout le monde, sans grimaces et sans charge; il étoit perpétuellement à la scène; il avoit un masque fripon et mobile, qui se ployoit et se déployoit à la fourberie de ses rôles. Il joua pour Garrick les Dave, et quelques autres grands valets de son emploi; d'après

l'aveu des comédiens de Paris, qui méprisoient ceux de la province, Garrick fut surpris d'y trouver un acteur aussi étonnant et aussi parfait. Il convenoit que Drouin étoit supérieur en tout à Armand, et il disoit qu'il étoit bien étrange que l'on n'eût pas fixé à Paris, par les plus grands avantages, cet acteur, vraiment fait pour être un des plus beaux ornemens de la scène française.

Je lui répondis que le mépris des comédiens du roi, pour les acteurs de province, étoit d'autant plus ridicule, qu'ils y avoient presque tous débuté; et que le public de nos villes de parlement étoit tout aussi éclairé, et même avoit moins d'indulgence, que celui de la capitale.

Mais je m'apperçois trop tard, monsieur, que ma lettre est bien longue; puisse-t elle vous servir de somnifère! Je remets, à un autre

courier, à finir la tâche que vous m'avez imposée.

Daignez recevoir, monsieur, avec votre bonté ordinaire, tout mon bavardage ; agréez les assurances de mon admiration et de mon respect ; en me mettant aux pieds de M. de Voltaire, c'est me prosterner devant ceux d'Apollon et des muses.

# DEUXIÈME LETTRE.

Lorsque j'ai pris la liberté, monsieur, de vous adresser M. le comte de F\*\*\*, il étoit à-peu-près raisonnable; vous me le renvoyez fou; l'ivresse de l'admiration que vous lui avez inspirée, a, pour ainsi dire, métamorphosé son existence; son esprit va d'exaltation en exaltation. Il ne voit, il ne parle que du grand homme, et il en parle avec le délire de l'enthousiasme. En venant dîner chez moi, il m'embrassa et m'étouffa de caresses; il me dit qu'il me devoit sa félicité, et qu'il n'oublieroit jamais que c'étoit moi qui lui avois procuré le bonheur de voir et d'entendre le génie de la France; il m'assura que votre conversation avoit autant d'attraits que vos écrits. Il se vanta modestement de vous avoir présenté des

vers de sa façon, et il m'avoua que vous aviez eu l'indulgence de les lire, et d'excuser sa hardiesse. Eh bien, M. le comte, lui dis-je en tremblant, que vous a dit le dieu du Pinde? Ma foi, dit-il, il a souri malignement. J'eus le sot amour-propre de lui demander comment il les trouvoit? Il me répondit gaîment: pas mauvais, pas mauvais; mais je donne la préférence à votre vin de Tokai, que je trouve délicieux. Je lui répondis, avec la même franchise, que je lui en enverrois cent demi-bouteilles, emmaillotées dans mes méchans vers, qu'il en brûleroit les enveloppes, et qu'il boiroit le contenu. J'ajoutai en riant que si je ne pouvois être son poëte, je serois au moins sa fontaine de Jouvence; il se mit à rire, et but à ma santé.

Enfin, il m'entretint de vos bontés; il m'assura que vous étiez con-

tent de ma première lettre sur Garrick, et que vous attendiez la seconde pour me répondre.

Le comte de F*** part demain pour Vienne. En me faisant ses adieux, il m'a prié d'accepter une boëte d'or et une montre de Ferney: Ce sont, m'a-t-il dit, de bien foibles gages de mon amitié pour vous et de ma reconnoissance. Vous voyez, monsieur, que vous faites le bien en riant, et sans vous en appercevoir.

Mais il est tems de remplir vos intentions, et de vous parler encore une fois de Garrick. Daignez vous ressouvenir que vous m'avez promis votre indulgence, et que j'en ai le plus extrême besoin. Ce n'est point avec une plume foible que l'on ose écrire à l'homme qui dispose, à son gré, de celle du goût et du génie.

Garrick étoit propriétaire et di-

recteur du théâtre royal de *Drury-Lane*. En se donnant un associé riche, qui n'étoit chargé que de la partie économique de ce grand spectacle national, il s'étoit réservé celle des talens. Sa troupe de comédiens étoit considérable. Il avoit, en outre, des chanteurs et des chanteuses, des chœurs, un orchestre nombreux, et un corps de ballet assez médiocre. Indépendamment de ce grand assemblage, il avoit des peintres dirigés par le célèbre Lauterbourg, un modeleur, un machiniste ingénieux, qui avoit l'inspection de l'atelier des menuisiers et des serruriers. Le magasin de la garde-robe et des habits de costume étoit d'autant plus grand, que tous les acteurs et actrices étoient vêtus de pied-en-cap, et n'avoient par conséquent aucunes dépenses à faire. Leurs appointemens varioient en raison du plus ou moins de talens.

Les premiers sujets en avoient de considérables. Deux mois et demi de la saison, qui en dure à-peu-près huit, étoient consacrés en grande partie au bénéfice des acteurs, c'est-à-dire, à des représentations à leur profit. Celles des acteurs estimés leur valoient jusqu'à cinq cents guinées. Garrick jouoit dans quelques-uns de ces bénéfices, soit par clause d'engagement, soit par faveur. Ce bienfait s'étendoit encore sur la classe la plus obscure de ce théâtre, c'est-à-dire, que les ouvriers et les gagistes avoient des représentations qui étoient toujours excellentes. Garrick en avoit une dont il seroit d'autant plus difficile d'évaluer le montant, que les uns payoient leurs billets dix et quinze guinées, et qu'une loge lui en valoit vingt-cinq et quelquefois trente. Au reste, Garrick étoit le thermomètre des recettes; lorsqu'il jouoit,

toutes les loges et toutes les places étoient retenues; à cinq heures la salle étoit pleine, et les bureaux de distribution étoient fermés.

Je n'ai plus qu'un mot à dire sur les bénéfices. Les auteurs qui se distinguoient par un succès soutenu, avoient une représentation à leur profit, indépendante des honoraires qui leur étoient attribués, et le produit qui en résultoit valoit infiniment mieux que tout ce qu'on accorde chez nous au goût et à l'imagination.

Il est d'usage de donner, vers les trois derniers mois de la saison, une grande pantomime ornée d'une infinité de machines de transformation et de changement de lieu. Arlequin est le héros de ces farces communément plates et dégoûtantes. Cependant les auteurs de ces rapsodies sont bien payés; le machiniste en fait l'ornement principal. J'avouerai que j'y

ai vu des machines ingénieuses. Je vais vous parler de celle dont les effets m'ont paru d'autant plus frappans, qu'il m'a été impossible d'en deviner les causes. Je ne m'aviserois pas, certes, d'entretenir M. de Voltaire de ces jeux d'enfans, et de lui montrer les marionnettes, si je ne savois qu'après avoir éclairé le monde littéraire du feu de son génie, et avoir passé seize heures de la journée à embellir les arts, à donner de grands modèles dans tous les genres, et s'être élevé par la puissance de son imagination jusques dans les plus hautes régions des connoissances humaines, il se plaisoit à descendre sur la terre, à danser les soirs des branles aux chansons, à rire de mauvais contes bleus, et à les trouver couleur de rose. Je sais que le philosophe de Ferney a le bon esprit de se débarrasser un instant de son génie. Ho-

mère ne sommeilloit-il pas au milieu de ses héros ?

Pour éviter des détails trop minutieux, je me bornerai à vous dire qu'il régnoit au milieu d'un jardin un vaste bassin de marbre blanc, au centre duquel s'élevoit un socle de marbre.

Arlequin s'élance sur ce socle, s'y pose en attitude ; son accoutrement disparoît, je ne vis plus qu'un triton de marbre blanc, ayant à sa bouche une trompe marine, longue environ de deux pieds, et dont le sommet ou l'entonnoir pouvoit avoir dix pouces de diamètre. De cet entonnoir s'élevoit, à la hauteur de douze pieds, un jet d'eau, et du pourtour de cet entonnoir sortoient huit autres jets qui, en tombant dans les eaux brillantes du bassin, formoient une espèce de cloche. Si tout ceci fût resté immobile, rien ne m'auroit étonné ; mais ces jets

avoient un mouvement rapide et continu. Ils étoient composés de gaze argentée, et l'eau étoit imitée de manière à faire illusion. C'est vainement que j'offris vingt-cinq guinées pour me procurer cette machine ingénieuse.

Je reviens à Garrick. La haute considération dont il jouissoit, l'amitié du public, poussée jusqu'au délire, de grands talens et une immense fortune, engageoient naturellement tous les acteurs, dont il étoit le maître et le modèle, à avoir pour lui l'estime et la vénération qu'il méritoit. Il assistoit régulièrement à toutes les répétitions des pièces qui demandoient des soins particuliers. Alors il prenoit le livre des mains du souffleur; il corrigeoit les acteurs, en leur disant : écoutez-moi, mais ne m'imitez pas ; voilà la situation que vous avez à peindre ; et en vous en pénétrant, votre ame vous fournira toutes les

nuances qui conviennent aux sentimens que vous voulez exprimer. Avec de la douceur, de la patience, et de grands exemples, il étoit parvenu à faire dans tous les genres de très-grands acteurs.

Il avoit établi une ligne de démarcation entre les talens, et il l'avoit envisagée comme un stimulant à leurs progrès. Il y avoit trois foyers, un pour les premiers acteurs; il étoit orné des bustes de tous les grands hommes de l'Angleterre : un autre étoit destiné aux seconds talens; le troisième étoit réservé aux acteurs en sous-ordre. Personne ne rompoit cette ligne; l'application, le zèle et les succès pouvoient seuls la franchir. Si la mort n'eût pas enlevé Roubillard, sculpteur français et homme de mérite, il lui auroit fait exécuter votre buste, ceux de Corneille et de Racine. Pour la comédie, ceux de Molière, de Regnard

et de Destouches ; son dessein étoit de les placer dans le premier foyer. Sur les représentations que lui fit un grand personnage, il répondit : les grands hommes ont l'univers pour patrie. Il ne voyoit les acteurs qu'au théâtre, et ne les recevoit chez lui que lorsqu'ils avoient des affaires particulières à lui communiquer. Il avoit d'ailleurs pour eux tous les égards que méritent les talens ; mais il ne se permettoit aucune familiarité. Il avoit du goût, de l'esprit et des connoissances ; il aimoit les arts et fréquentoit souvent ceux qui en faisoient l'ornement. Sa bibliothèque étoit immense et du meilleur choix. Les chefs-d'œuvre enfantés par le génie français y brilloient à côté de ceux des savans de l'Angleterre. C'est dans cette vaste pièce que Garrick recevoit tous les jours, depuis midi jusqu'à deux heures, les nombreuses visites

qu'on se plaisoit à lui faire. Il avoit souvent vingt voitures à sa porte. Cette société étoit composée des hommes les plus instruits de la cour, des savans, des gens de lettres et des artistes. La conversation étoit vive, animée et d'autant plus intéressante, que l'esprit, le goût et le génie en faisoient les frais. Garrick n'étoit point étranger aux matières qui en formoient l'objet; il y déployoit une érudition rare, qu'il accompagnoit de réflexions profondes. Si la conversation s'établissoit ensuite sur les anecdotes du jour, sur les ridicules du moment, et sur ces scènes scandaleuses qui se renouvellent chaque jour dans une ville riche et immense, Garrick avoit la parole, et obtenoit les suffrages. Renonçant à son sérieux, il devenoit léger, plaisant, enjoué; conteur aimable, critique fin et adroit, il mordoit en riant, il égra-

tignoit en faisant patte de velours ; mais il ne se permettoit pas d'emporter la pièce. C'étoit sur de semblables sujets qu'il remportoit le prix. Presque personne ne discutoit et ne racontoit avec autant de facilité et d'esprit ; et il joignoit à l'art de raconter celui de peindre les personnages et de les imiter parfaitement.

Après vous avoir entretenu, monsieur, des talens de Garrick, de ses connoissances et de son esprit, je voudrois bien vous dire quelque chose de son caractère. Il avoit l'ame bonne et bienfaisante. Il étoit alternativement gai et enjoué comme un Français, sérieux et sombre comme un Anglais. Ces deux manières d'être étoient momentanées, au point qu'après avoir été on ne peut pas plus aimable, plus enjoué, et plus spirituel, il se taisoit, devenoit morne et pensif, avoit l'air de s'occuper des

choses les plus graves et les plus tristes ; puis tout-à-coup il sortoit de cette situation, faisoit l'éloge ou la critique de ce qu'on avoit dit pendant le sommeil de sa gaîté, et devenoit plus intéressant que jamais. Les grandes occupations de son état, ses études, les plans d'embellissement qu'il formoit pour sa campagne, ses projets de construction pour une maison de ville, et pour la reconstruction de son théâtre ; l'attente enfin du retour de quelques vaisseaux, sur lesquels il avoit un intérêt majeur ; tout cela, dis-je, pouvoit bien, de concert avec les brouillards de la Tamise, et le caractère national, exciter ces disparates du moment. D'ailleurs, l'imagination brillante de Garrick étoit sans cesse en activité ; elle étoit remplie de tant d'objets divers qu'il trouvoit toujours le tems trop court.

Au

Au milieu de tant d'occupations son ame paroissoit calme et tranquille; mais elle ne l'étoit, si j'ose le dire, qu'à la superficie; semblable à ces eaux brillantes et limpides qui, dans les beaux jours de l'été, paroissent fixes et immobiles, mais qui frissonnent, lorsqu'une feuille légère tombe sur leur surface, et qui s'agitent au moindre souffle du zéphir; telle étoit, dis-je, l'ame de Garrick. Les grandes passions étoient à ses ordres, les feux qui les alimentoient étoient couverts sous la cendre; mais il les allumoit, les faisoit éclater à sa volonté; et son génie théâtral en formoit des volcans.

Je vous ai dit, monsieur, qu'il jouissoit de la plus grande considération, et c'est une vérité. Il alloit à la cour, et leurs Majestés se faisoient un plaisir de le distinguer, et de lui dire les choses les plus flatteuses. Ce

qu'il y a de singulier et de rare, c'est qu'aucun courtisan n'étoit jaloux de l'accueil dont le roi et les princes l'honoroient ; bien au contraire, ils l'entouroient avec l'empressement de l'amitié, le complimentoient, et partageoient sincèrement sa satisfaction.

Garrick eut été nommé plusieurs fois membre du parlement d'Angleterre, s'il l'eût voulu ; à chaque élection, des amis puissans vouloient le mettre sur les rangs ; il les remercioit : heureux, leur disoit-il, d'avoir votre amitié, votre estime, et de jouir des bontés du public ; qu'ai-je à desirer de plus précieux, de plus flatteur ? je ne veux aucun emploi, aucune charge ; je desire seulement être toujours Garrick ; et j'aime à croire que je jouerai bien mieux mes rôles à Drury-Lane qu'à Westminster.

Il vivoit à Londres sans faste, et ne donnoit à manger que le di-

manche. Sa table n'étoit pas servie avec superfluité, et les convives n'étoient pas nombreux. A l'époque dont je vous parle, la majeure partie de la noblesse ne tenoit pas maison, mangeoit à la taverne, et laissoit leurs familles à la campagne. Ceux qui étoient employés dans le ministère ou qui avoient des places à la cour, qui exigeoient leur présence, avoient leur maison montée.

Les Anglais déploient, dans leurs terres, la plus grande magnificence, et y restent le plus long-tems qu'ils peuvent, parce qu'ils aiment la campagne, les chevaux et la chasse. Je connois plusieurs seigneurs qui ont à leurs gages tous les habitans du village, excepté quelques marchands. A deux heures on sonne une cloche; le tailleur, le sellier, le chirurgien, l'apothicaire, le barbier, le charpentier, le serrurier, le carossier, etc. etc.,

ferment leurs boutiques; ils arrivent au château, où on leur sert un très-bon dîner; à trois heures chacun retourne chez soi reprendre ses travaux. A huit heures ils retournent au château et y soupent.

Garrick, qui vivoit à Londres avec économie, tenoit un grand état de maison à sa campagne, avoit un nombreux domestique, beaucoup de chevaux et de chiens de chasse, et recevoit chez lui une grande société. Les jours de fêtes et dimanches il parcouroit, les après-dîner, les villages voisins; regardoit jouer les paysans, se mêloit souvent à leurs jeux, prenoit leurs allures et leur langage; il appeloit cela s'instruire en s'amusant. Comme il représentoit alternativement tous les caractères, il étoit naturel de le voir chercher des originaux et des modèles dans toutes les classes, dans toutes les conditions. A

l'exemple des peintres célèbres, il vouloit imiter la nature, et pour y réussir, il la cherchoit sans cesse, et savoit en faire un heureux choix; c'est sans doute à cette étude constante et suivie qu'il a dû la supériorité de ses talens.

Il avoit, à cinq ou six milles de Londres, une belle maison de campagne et un superbe jardin, dans lequel il avoit fait élever un temple à Shakespear. La statue pédestre du Corneille de l'Angleterre y étoit placée. Son salon étoit vaste; il étoit orné de douze panneaux peints par l'ingénieux Pillement; quatre desquels représentoient les saisons, quatre autres les élémens, et les derniers offroient les quatre parties du jour. Garrick avoit, en face de son jardin, une prairie immense, qui étoit séparée par un grand chemin. Je lui conseillai de faire construire

un pont d'une seule arche, qui auroit des deux côtés une pente douce et facile, et qui lui offriroit un spectacle perpétuellement varié. Il approuva mon idée, et ne fit point de démarches infructueuses pour obtenir une permission; elle lui fut accordée; et par ce moyen il étendit ses jouissances, et sut profiter de l'ouverture de cette arche pour placer différens points de vue par les plantations qu'il se proposoit de faire dans sa prairie.

Je lui demandai un jour s'il étoit vrai qu'il eût retouché les tragédies de Shakespear; il me répondit: je ne suis ni assez imbécille ni assez téméraire pour oser porter une main profane sur les chefs-d'œuvre du génie et de l'imagination. Je les regarde avec cet enthousiasme et cette admiration que les artistes ont pour l'*Apollon du Belveder*, j'avouerai, ajouta-

t-il, que le tems ayant imprimé quelques taches légères sur le plus beau monument de l'esprit humain, je me suis empressé de les faire diparoître, et d'enlever, d'une main tremblante et respectueuse, le peu de poussière qui altéroit la sublimité des plus beaux traits. Mais je me serois bien gardé de corriger des productions qui, par leurs beautés, placent cet auteur célèbre au-dessus de l'homme, et l'élèvent dans les régions célestes de l'immortalité.

Je lui dis que j'approuvois son respect et son enthousiasme; que les chefs-d'œuvre du génie et de l'imagination étoient à l'esprit ce que la plus belle fleur, *la rose*, étoit à l'œil et à l'odorat, et qu'on ne pouvoit la toucher sans se piquer ou la flétrir.

Je vous ai obéi, monsieur, j'ai parcouru une route sèche et aride; j'aurois bien voulu la semer de quel-

ques fleurs, mais tout le monde n'a pas, comme vous, le don précieux de les laisser tomber de sa plume sur tout ce qu'elle écrit.

J'ose espérer que l'homme ( ou le génie) qui a autant de réputations différentes que la renommée à de voix diverses, voudra bien se rappeler le jeune étourdi, qui le faisoit quelquefois rire à Berlin, avec ses méchans contes ; j'espère encore qu'il recevra, avec sa bonté ordinaire, mon insipide griffonnage. Si vous appercevez chez moi le petit bout de l'oreille, couvrez-la de la main gauche, car je crains la droite.

Adieu, monsieur, recevez les assurances de mon admiration; je ne fais pas de vœux pour votre gloire, vous n'en avez pas besoin ; mais j'en ferai toujours de bien ardens pour votre conservation et votre santé. Vivez autant que vos ouvrages, et soyez immortel comme eux.

*Copie des lettres de Voltaire*, *à M. Noverre, en date du 11 octobre 1763, du château de Ferney.*

## PREMIERE LETTRE.

J'ai lu, monsieur, votre ouvrage de génie ; mes remercimens égalent mon estime. Votre lettre n'annonce que la danse, et vous donnez de grandes lumières sur tous les arts ; votre style est aussi éloquent que vos ballets ont d'imagination ; vous me paroissez si supérieur dans votre genre, que je ne suis point du tout étonné que vous ayez essuyé des dégoûts qui vous ont fait porter ailleurs vos talens ; vous êtes auprès d'un prince qui en sent tout le prix. Une vieillesse très-infirme m'a, seule, empêché d'être témoin de ces

magnifiques fêtes que vous embellissez si singulièrement.

Vous faites trop d'honneur à la Henriade, de vouloir bien prendre le temple de l'amour pour un de vos sujets; Vous ferez un tableau vivant de ce qui n'est chez moi qu'une foible esquisse. Je crois que votre mérite sera bien senti en Angleterre, parce qu'on y aime la nature; mais où trouverez-vous des acteurs capables d'exécuter vos idées. Vous êtes un Promethée; il faut que vous formiez les hommes et que vous les animiez.

J'ai l'honneur d'être, avec tous les sentimens que vous méritez, etc., etc.

## SECONDE LETTRE.

Les vieillards impotens comme moi, monsieur, s'intéressent rarement à l'art charmant que vous avez embelli ; mais vous me transformez en jeune homme, vous me faites naître un violent desir de voir des fêtes dont vous êtes l'ornement principal ; mes desirs ne me donnent que des regrets, et c'est-là mon malheur. J'ai d'ailleurs une raison de vous admirer qui m'est particulière ; je trouve que tout ce que vous faites est plein de poésie, les peintres et les poëtes se disputeront à qui vous aura. Je ne cesse de m'étonner que la France ne vous ait pas fixé par les plus grands avantages ; mais nous ne sommes plus dans ces tems où la France donnoit des exemples à l'Europe ; tout est bien changé,

vous devez au moins être regretté de tous les gens de goût. Regardez-moi, monsieur, comme un de vos partisans les plus attachés, et comptez sur l'estime sincère avec laquelle j'ai l'honneur d'être votre très-humble serviteur,

*Signé*, VOLTAIRE.

Au château de Ferney,
le 26 avril 1764.

# TROISIEME LETTRE.

J'ai reçu le comte de Fé***, monsieur, avec tous les égards dus à sa naissance et à son mérite ; vous l'aviez sûrement instruit de toutes mes infirmités et du délabrement affreux de mon estomac ; il m'a fait présent d'un spécifique délicieux, cinquante demi-bouteilles de vin de Tokay, tel que j'en buvois jadis chez le grand philosophe du nord.

J'ai lu et relirai encore avec un nouveau plaisir, vos deux lettres sur Garrick ; vous êtes un excellent peintre, et s'il étoit possible de peindre une ombre, je vous prierois de faire mon portrait.

Je reçois à l'instant une lettre de notre ministre à la cour de B vière, il me dit que Garrick y est aussi, que l'électeur le fête et le comble de

distinction; les égards que les princes accordent au vrai mérite, les honorent bien plus que celui qui en est l'objet.

Notre ministre m'assure que Garrick court après vous, qu'il dirige sa route vers Louisbourg; au nom de l'amitié, conduisez-le à Ferney, qu'il vienne y voir le vieux malade; le duc vous aime et m'estime. Il ne vous refusera pas un congé. Le plaisir de rassembler dans mon hermitage le Roscius et le Pylade moderne me rajeunira et fera disparoître mes infirmités. Je vous attends avec l'impatience de la vieillesse, et vous assure, monsieur, de tous les sentimens que je vous ai voués, et avec lesquels je suis, etc., etc.

<div style="text-align:center">VOLTAIRE.</div>

Du château de Ferney,
ce 2 avril 1765.

# COUP-D'ŒIL

SUR

## L'HISTOIRE DU THÉATRE ANGLAIS,

*Depuis son origine jusqu'à la mort de Garrick.*

On est généralement persuadé que les Anglais n'ont eu un théâtre que longtems après les autres nations de l'Europe; cependant si l'on en croit le moine Stéphanides, qui vivoit vers le milieu du douzième siècle, il existoit en Angleterre des théâtres où l'on jouoit des farces profanes, et d'autres (à Londres particulièrement), sur lesquels on représentoit des spectacles plus édifians, comme les miracles des confesseurs et les souffrances des saints martyrs.

Le miracle de Sainte Catherine étoit connu longtems avant la conquête par Guillaume de Normandie, époque bien antérieure à celles que les peuples voisins assignent à l'origine de leurs représentations théâtrales; car sans doute les Français ne rangent pas dans cette classe les bateleurs, les histrions et les farceurs dont il est fait mention dans les capitulaires de Charlemagne, qui étoient les restes de ces troupes nombreuses qui parcouroient encore toutes les villes de l'Europe et de l'Asie aux quatrième et cinquième siècles, et dont on n'entend plus parler sous la seconde race des rois de France.

L'on voit, par un acte passé en parlement sous le règne d'Edouard III, vers l'an 1315, qu'il existoit en Angleterre deux genres de spectacles; le premier composé

de pièces sérieuses et édifiantes, et l'autre abandonné à des vagabonds, appelés *Mummers*, qui parcouroient les villes et les provinces, vêtus à l'antique, dansoient, déclamoient et affectoient des postures indécentes, et dont une troupe fut condamnée par ce même acte à être chassée de Londres à coups de fouets, pour avoir abusé de la permission de se masquer, et avoir représenté, dans les cabarets et autres lieux où le peuple avoit coutume de se rassembler, des sujets scandaleux.

L'an 1403, ces derniers spectacles s'attirèrent de nouveau l'animadversion de la législature : un acte du parlement, passé dans la quatrième année du règne de Henri IV, défendit à certains *maîtres rimeurs*, ménétriers et autres vagabonds, d'infecter plus longtems le pays de

Galles par leurs spectacles licentieux. L'on ne sait trop ce que pouvoient être ces maîtres rimeurs qui causoient de si grands désordres dans le pays de Galles, à moins qu'ils ne fussent les descendans, prodigieusement dégénérés, de ces fameux Bardes ou poëtes pictes, si célèbres du tems des Druides.

Les représentations d'un genre plus sérieux étoient appelées *Miracles*. Elles avoient lieu dans les provinces, en pleine campagne, sur un amphithéâtre de quarante ou cinquante pieds de diamètre ; les habitans des campagnes s'y portoient en foule, parce que l'on y voyoit des diables et d'autres choses plaisantes qui flattoient également leurs yeux et leurs oreilles.

Après les *Miracles* parurent les *Mystères* ; ces pièces, appelées saintes, dont il est fait mention,

pour la première fois, en l'année 1328, étoient plus propres à inspirer la licence et l'incrédulité que la vertu et la piété. Les sujets en étoient tirés de l'ancien ou du nouveau Testament, et traités d'une manière tellement absurde et ridicule, qu'il passoit généralement pour constant, dans un tems, d'ailleurs, où la lecture de la Bible étoit défendue, que les traits d'histoire tirés de l'écriture sainte étoient autant d'encouragement au libertinage et à l'infidélité des époux.

Les étudians des universités et les enfans-de-chœur des églises paroissent avoir été les acteurs les plus habituels de ce nouveau genre de représentations théâtrales. Le quartier de Clerkenwell tire son nom d'un théâtre situé en cet endroit, et où les enfans-de-chœur étoient dans l'usage de représenter les Mys-

tères; mais ils n'étoient pas les seuls: les différens corps de métier s'en mêlèrent aussi. En 1328, ceux de Chester employèrent trois jours à la représentation de ces pièces sacrées.

La chute de Lucifer étoit jouée par les tanneurs; la Création du monde, par les drapiers; le Déluge, par les teinturiers; l'histoire d'Abraham, de Loth et de Melchisédec, par les barbiers; l'histoire de Moïse, de Balac et de Balaam, par les bonnetiers; la Salutation et la Nativité, par les charrons; les Pâtres avec leurs troupeaux, par les peintres et les vitriers, les trois Mages, par les cabaretiers; l'offrande des Mages, par les merciers; le massacre des Innocens, par les orfévres; la Purification, par les maréchaux; la Tentation dans le désert, par les bouchers, la dernière scène, par les boulangers; l'Aveugle et le La-

zare, par les gantiers; Jésus et le Lépreux, par les cordonniers; la Passion, par les archers, les fabricans de flêches et les clincaillers; la Descente aux enfers, par les cuisiniers et les traiteurs; la Résurrection, par les pelletiers; l'Ascension, par les tailleurs; l'Election de saint Mathieu, l'Apparition du Saint-Esprit, etc., par les marchands de poisson; l'Ante-Christ et le dernier Jugement, par les tisserans.

Il est probable que les corporations de Londres avoient donné ou imité cet exemple; car on voit, en 1378, que les étudians du collège de Saint-Paul présentèrent une pétition à Richard II, dans laquelle ils sollicitoient sa majesté de défendre à certains hommes, inexperts et ignorans, de représenter des sujets de l'ancien Testament; ce qu'ils faisoient au grand préjudice du

clergé de ce collège, qui avoit fait de très-grosses dépenses pour en donner des représentations publiques aux fêtes de Noël.

Cette époque peut être justement nommée le sommeil des muses; les *Moralités*, qui suivirent les *Mystères*, et qui formèrent la troisième époque du théâtre anglais, ne valoient guères mieux. C'étoit un mélange de sujets ridicules, bouffons et pitoyables, traités indistinctement sans goût ni jugement, mais dans lesquels on appercevoit un plan et un but moral, et quelquefois une intention poétique : les vertus, les vices et les autres affections de l'ame y étoient ordinairement personnifiés.

Les auteurs des *Moralités* ne traitoient guères que des sujets religieux; on ne s'occupoit alors que de religion; et tous les partis, quel-

ques fussent d'ailleurs les motifs qui les divisoient, se disputoient l'honneur d'en propager les principes. Le *Nécromancier* de Skelton, poëte laureat, ou poëte du roi, représenté en 1504; la *Chandeleur*, de Jhan Palfre, jouée en 1512; et l'*Homme*, pièce morale de J. Skot, dont la représentation eut lieu l'année suivante, sont les plus anciennes *Moralités* qui ayent paru sur le théâtre anglais. Les personnages de ces pièces étoient très-nombreux, puisque dieu, les saints, les diables, les vertus et les vices, tout étoit personnifié; mais ils étoient distribués de manière que chaque acteur pouvoit jouer trois ou quatre rôles, et avoir le tems de changer de costume, sans interrompre la pièce.

Les étudians de Saint-Paul et les enfans-de-chœur des différentes églises, qui avoient joué les *Mys-*

*tères*, jouèrent aussi les *Moralités*. Ce ne fut qu'en 1574 qu'il se forma une troupe de comédiens, proprement dite, composée des domestiques du comte de Leicester, et dont le privilège porte le nom de James Burbage; mais cette troupe n'empêcha pas les étudians et les enfans-de-chœur de jouer des pièces dramatiques, en concurrence avec elle, et malgré la rivalité qui dût exister nécessairement entre les comédiens de profession et ces enfans, ce fut parmi ceux-ci, et particulièrement ceux connus sous la dénomination d'enfans-de-chœur de la chapelle royale et des menus-plaisirs, que se recrutèrent de leurs meilleurs sujets, les théâtres qui s'élevèrent au nombre de dix-sept, depuis 1570 jusqu'en 1629.

Les *Moralités* eurent en Angleterre un caractère particulier : elles servirent

servirent merveilleusement à Henri VIII et à la reine Elisabeth à propager les principes de la réformation. Le premier alla jusqu'à provoquer, en 1533, un acte du parlement qui défendit à tout maître rimeur et acteur de chanter, déclamer ou représenter des sujets contraires à la doctrine établie. Cet acte recommandoit aussi à tous les loyaux sujets de sa majesté d'accueillir dans leurs maisons ou de fréquenter les spectacles orthodoxes, afin de contribuer à l'instruction de la nouvelle foi, et à l'édification des familles. Mais toutes ces précautions ne purent empêcher les partisans des deux religions de lancer des épigrammes contre leurs adversaires, dans des pièces appelées farces satyriques, et dont John Heywood, bouffon d'Henri VIII, fut le premier compositeur.

I

Ces farces, qui furent très-bien accueillies du public, firent naître l'idée d'en composer de plus régulières; et deux ans après, en 1535, John Hoker composa une pièce qu'on représenta sous le titre de *Piscator*, ou *le Pêcheur pris dans ses propres filets*, à laquelle on donna, pour la première fois, le nom de *comédie*; mais la première production dramatique qui mérita véritablement ce nom, est celle intitulée *Gammer Gurton's Needle*, ou *l'Aiguille de Gammer Gurton*, de John Stell, depuis évêque de Bath.

Cette pièce, qui fut représentée vers le milieu du seizième siècle, est écrite d'un style bas et trivial, mais elle décèle des intentions comiques, et offre des caractères assez naturellement peints. Le succès de John Stell excita l'émulation

de ses contemporains. Richard Edouard, maître des enfans de la chapelle de la reine, également poëte et musicien, composa deux comédies, qui furent représentées en 1685. Dans la première, intitulée *Palæmon et Arcile*, on imitoit si naturellement le cri d'une meute de chiens, que la reine et toute l'assemblée crurent être dans la cour du palais; la seconde avoit pour titre : *Damon et Pythias, ou les deux meilleurs amis du monde.*

Peu de tems après, en 1590, Thomas Sackville, lord Buckurst et Thomas Norton firent paroître *Gordobuc*, la première tragédie écrite en Anglais qui soit digne de ce nom. Puttenham en parle ainsi dans son *Art poëtique* : « Je pense, dit-il, que les tragédies du lord Buckurst et de Maître Edouard Ferrys, doivent être regardées comme ce

qu'il y a de mieux en ce genre ; et que pour la comédie, la palme appartient au comte d'Oxford et à M⁰. Richard Edouard. » Et plus loin : « Mais le premier dans ce genre (la comédie) c'est M⁰. Edouard Ferrys, dont les ouvrages ont autant de gaîté et de naturel, mais plus de régularité et de richesse d'invention que ceux de John Heywood. »

Il ne reste aucun vestige, pas même les titres des ouvrages de cet illustre Edouard Ferrys, qui cependant brilloit au milieu du seizième siècle. Mais il parut bientôt après un auteur, dont l'esprit et les talens éclipsèrent ceux de tous ses contemporains ; et qui eut la gloire d'opérer une révolution dans la langue anglaise. Cet auteur fut Jonn Lillie. Il composa une pastorale intitulée *Euphuos et son Angleterre, ou l'Anatomie de l'esprit*, dont le lan-

gage rempli de métaphores, d'allégories et d'allusions forcées, plut tellement à la reine Elisabeth, et par conséquent aux dames qui composoient sa cour, que toutes voulurent prendre des leçons de Lillie, et qu'il étoit alors d'un aussi mauvais ton de ne pas parler *l'Euphuisme*, qu'il l'est aujourd'hui de ne pas parler Français.

L'on voit maintenant la tragédie et la comédie sortir du chaos; mais il se passa encore bien des années avant qu'elles pussent faire quelques progrès. Enfin, les génies créateurs de Shakespear, de Johnson et de Fletcher, ressuscitèrent la muse dramatique anglaise, et la firent briller dans toute sa gloire.

Nous venons de suivre l'art dramatique, en Angleterre, depuis son berceau jusqu'à l'époque où il a commencé à prendre une forme plus

régulière. Nous allons maintenant reprendre l'histoire particulière du théâtre et des acteurs.

C'est en 1574, comme on l'a dit plus haut, que se forma la première compagnie de comédiens, sous la direction de James Burbage, et composée en totalité des serviteurs du comte de Leycester. Mais cette compagnie n'empêcha point les enfans-de-chœur des diverses églises de Londres, qui avoient précédemment joué les *Mystères*, et ensuite les *Moralités*, de représenter les nouvelles productions dramatiques, sans pourtant abandonner entièrement les *Mystères*, dont ils continuèrent, jusqu'après le règne d'Elisabeth, à donner des représentations aux fêtes de Noël, etc.

La seconde troupe régulière fut composée des enfans de la chapelle de la reine (Elisabeth), et mise sous

la direction de Richard Edouard, poëte et musicien. Celle-ci ne jouoit que devant sa majesté.

Cette compagnie d'enfans, et une troisième, qui se forma peu de tems après, sous la dénomination d'enfans des menus-plaisirs, devinrent très-fameuses. Elles représentèrent les pièces de Lillie, de Johnson et de plusieurs autres auteurs, avec tant de perfection, que les comédiens ordinaires en devinrent jaloux ; c'est au moins ce que Shakespear a voulu faire entendre dans une scène *d'Hamlet*; quoiqu'il en soit, tout le monde convient que ces troupes d'enfans ont été les séminaires, où les acteurs qui, à cette époque, ont illustré la scène anglaise, ont puisé leurs talens.

Enfin, la reine Elisabeth pensionna, à la prière de sir Francis Walsingham, les douze meilleurs

acteurs des divers théâtres de la capitale, et les honora du titre de comédiens et serviteurs de sa majesté. A l'exemple de la reine, plusieurs personnes de qualité eurent leur troupe de comédiens qui jouoient dans leur maison, toutes les fois qu'ils l'ordonnoient, et auxquels ils permettoient encore de jouer sous leur nom, et avec leur protection. Voici ce que M. Ston dit des comédiens, dans son Tableau de Londres, à l'article *théâtre* :

« Les premiers comédiens étoient aux gages des personnes de qualité, et nul autre n'avoit le droit d'exercer cette profession du tems de la reine Elisabeth. Un grand nombre de lords avoient des serviteurs ou des hommes à leurs gages qui couroient le pays, gagnant leur vie à jouer la comédie. Ceux du lord amiral, et du lord Strange, avoient

chacun un théâtre dans la cité de Londres. Mais à la première plainte portée contre eux, par un homme honnête, pour quelques traits de censure indécente, le magistrat ne manquoit jamais de fermer leur théâtre. Un jour, le lord trésorier requit le lord maire de supprimer, ou au moins de suspendre les deux théâtres du lord amiral et du lord Strange, parce que M. Titney s'étoit trouvé offensé de quelques passages d'une pièce qu'ils représentoient alors. La troupe du lord amiral se soumit aux ordres du lord maire ; mais celle du lord Strange n'en tint aucun compte, et joua le jour même à *Cross-Keys.* Là-dessus, le lord maire fit arrêter deux des acteurs, et ferma leur théâtre jusqu'à nouvel ordre. Ceci se passa en 1589. » Plus loin il ajoute : « On jouoit autrefois la comédie par ré-

création et pour son amusement, mais dans la suite on l'a jouée pour de l'argent, et aujourd'hui c'est une profession avouée. Anciennement, des serviteurs des grands seigneurs, d'ingénieux artisans se réunissoient, formoient une société, et jouoient des interludes, dans lesquels on exposoit les vices du tems, ou l'on célébroit les faits glorieux de nos ancêtres. Ces représentations avoient lieu aux fêtes solemnelles, dans des maisons particulières, à l'occasion d'un mariage, ou de quelqu'autre joyeux événement; mais lorsque ce fut un métier, les dimanches et les fêtes furent particulièrement consacrés au spectacle, et l'on déserta les églises. On choisit pour ces représentations de vastes auberges où l'on construisoit un théâtre et des loges, et dans lesquelles on ménageoit des appar-

temens et des cabinets secrets. Là, des jeunes filles et des fils de famille étoient souvent attirés, séduits et contraints à former des nœuds secrets et mal assortis; là, on discutoit publiquement des questions d'une nature séditieuse; là, l'on prononçoit des discours licentieux et scandaleux; là, enfin, on commettoit les désordres et les attentats les plus énormes. »

« Tant de désordres ne pouvoient manquer d'attirer l'attention des magistrats. En 1574, le lord maire ( sir James Hawref ), assisté du conseil de la commune, rendit une ordonnance qui supprima, dans la cité, toutes les pièces de théâtre dans lesquelles on voyoit des actions indécentes ou séditieuses, etc., et qui contraignoit les acteurs à soumettre leurs pièces à un examen préalable, et à l'approbation du lord maire;

le tout sous peine d'une amende de cinq livres sterling, et de quatorze jours de détention. On exceptoit néanmoins les pièces jouées dans les maisons particulières, pour la célébration d'un mariage ou de quelqu'autre événement favorable, où les spectateurs n'étoient pas admis en payant ; mais cet ordre ne fut pas rigoureusement observé. La licence dans les productions dramatiques ne fit que s'accroître de plus en plus; les spectacles furent considérés comme contraires aux bonnes mœurs, dangereux pour la religion et l'état, et propres à augmenter la contagion dans les épidémies; ils furent donc entièrement supprimés. Cependant, sur les représentations nombreuses qui furent faites à la reine et à son conseil, les spectacles furent de nouveau permis ; mais à condition qu'ils n'au-

roient jamais lieu le dimanche ; que les jours de fêtes ils ne commenceroient qu'après la prière du soir; qu'ils ne pourroient, dans tous les cas, se prolonger pendant la nuit, et qu'ils seroient toujours terminés assez à tems pour que les spectateurs pussent être de retour chez eux avant le coucher du soleil, ou au moins avant la nuit. Quant aux comédiens, il n'y eut que ceux de la reine qui furent conservés ; et pour qu'aucun des autres n'abusât de ce titre, leur nombre fut limité, et la liste communiquée, par le lord trésorier, au lord maire et aux juges de paix de Surry et de Middlesex. Il étoit encore stipulé que les comédiens de la reine ne pourroient se diviser en plusieurs compagnies. La violation d'un seul de ces articles entraînoit la cessation de leur privilège. Mais toutes ces précautions

ne purent retenir les comédiens dans de justes bornes ; on eut souvent à se plaindre des traits satyriques dont leurs pièces étoient remplies, et souvent aussi leur spectacle fut fermé ou suspendu pour cette raison. »

Cette citation de Ston paroîtra peut-être un peu longue ; mais on a cru devoir l'insérer toute entière, parce qu'elle sert à attester plusieurs faits qui étoient douteux, et parce qu'elle jette une grande lumière sur l'extrême licence qui déshonore l'origine du théâtre anglais. Mais si l'on avoit besoin d'une nouvelle preuve pour se convaincre que les comédies de ce tems et de celui qui l'a précédé n'é oient autre chose que des satyres personnelles, on la trouveroit dans une lettre manuscrite de sir John Hallies au lord chancelier Burleigh, découverte parmi les papiers de la chambre des communes,

et dans laquelle ce chevalier accuse sa seigneurie d'avoir dit des choses déshonorantes de lui et de sa famille, et particulièrement que son ayeul, mort depuis soixante-dix ans, étoit tellement connu pour son avarice, que les comédiens l'avoient traduit sur le théâtre de la cour, aux grands applaudissemens de tous les spectateurs.

Cette licence effrénée du théâtre excita l'indignation générale ; tous les hommes de bien de la cité se réunirent aux ministres du culte pour la faire cesser. Etienne Gosson publia, en 1579, un ouvrage contre les comédiens, intitulé : *L'Ecole de la diffamation, ou Attaque plaisante contre les poëtes, les musiciens, les comédiens, les bouffons et autres chenilles semblables de la république*, dédié à sir Sydney. Le même auteur composa un livre,

dans lequel il examina la comédie sous cinq rapports différens, et prouva qu'elle ne pouvoit subsister dans un pays catholique. Les partisans de la comédie se défendirent avec leurs armes ordinaires, celles du ridicule. Thomas Lodye réfuta ses adversaires dans une pièce de sa composition, intitulée : *Le Miroir de Londres et de l'Angleterre*, et il fut merveilleusement secondé dans ses efforts par Thomas Heywood, un des écrivains les plus fertiles que l'Angleterre ait produits.

Mais après cette honteuse époque, le théâtre parvint enfin à s'épurer, et à se montrer avec tout l'éclat dont il a brillé depuis. Dès 1603, et dans la 1re. année du règne de Jacques Ier., il fut accordé un privilège à Shakespear, Fletcher, Burbage, Hemmings, Condel et autres, pour jouer la comédie, non-seulement

dans leur salle ordinaire, appelée *le Globe*, et située sur les bords de la Tamise, mais dans tout le royaume.

Cette époque est remarquable par le nombre d'acteurs distingués qui fleurirent en même tems, et sur lesquels il seroit à desirer que les écrivains qui se sont occupés du théâtre nous eussent transmis des détails plus étendus, et sur-tout plus propres à nous faire connoître les progrès de l'art.

Tout le monde jouoit la comédie; c'étoit une fureur qui s'étoit emparée de la cour et de la ville; il n'y avoit point de seigneur qui ne signalât son mariage, l'anniversaire de sa naissance ou d'autres événemens remarquables, par une pièce de circonstance, une mascarade ou un interlude; et ce qu'il y avoit de plus extraordinaire, c'est que

l'imagination des auteurs fournissoit abondamment aux besoins de toutes les familles. Le fameux architecte Inigo Jones se chargeoit des décorations, et cet article n'étoit pas le moins considérable. Le roi, la reine et les personnes de leur suite jouoient eux-mêmes de ces petites pièces à la cour ; et, à leur imitation, tous les seigneurs du royaume, dans leurs châteaux. C'est probablement à cette fureur passagère pour les pièces de circonstances, que le théâtre est redevable de l'inimitable mascarade intitulée : *le Château de Ludlow*, la seule aussi qui ait survécu à ses innombrables sœurs.

Ce goût pour le théâtre dura pendant tout le règne de Jacques I$^{er}$., et pendant la plus grande partie de celui de Charles I$^{er}$. Alors le puritanisme, qui, depuis quelque tems, faisoit de grands progrès, se crut

assez fort pour l'attaquer ouvertement, et faire considérer toutes les productions théâtrales comme autant d'ouvrages du dieu des ténèbres. Parmi les réformes que l'esprit d'intolérance et de persécution qui caractérisoit cette secte inspira à ses adhérens, la suppression totale des théâtres et la proscription de toutes les pièces dramatiques ne furent ni les moins ridicules ni les moins sensibles.

Cet événement eut lieu le 11 février 1644, où il fut rendu un acte du parlement, consenti par les deux chambres, qui assimiloit les acteurs des grands et petits théâtres aux vauriens et vagabonds, et qui les soumettoit aux peines portées contre ces derniers par le statut de la trente-neuvième année du règne d'Elisabeth, et de la septième de celui de Jacques I*er*. Cet acte autorisa le

lord maire, les juges de paix et les sherifs des cités de Londres et de Westminster, et des comtés de Middlesex et de Surry à démolir et renverser tous les théâtres qui se trouvoient dans leur arrondissement; d'appréhender au corps tous ceux qui seroient convaincus d'avoir joué la comédie, et de les faire fouetter en place publique; de leur faire ensuite signer une promesse de renoncer à leur état, et s'ils s'y refusoient, de les emprisonner jusqu'à ce qu'ils eussent donné une caution suffisante. En cas de récidive, ces malheureux étoient alors déclarés vauriens incorrigibles, et punis ensuite comme tels. Cet acte ajoutoit que l'argent provenant des recettes seroit confisqué et distribué aux pauvres, et que chaque spectateur seroit condamné à une amende de cinq schellings.

Avant la promulgation de cet acte, et dès le commencement des hostilités entre le roi et le parlement, les spectacles avoient souvent été interrompus par la populace. La plupart des acteurs, forcés d'abandonner leur profession, se réfugièrent sous les drapeaux d'un souverain qu'ils chérissoient, et dont ils avoient reçu de nombreux témoignages d'affection, avant que les différends qui subsistoient entre lui et son peuple se fussent changés en une rupture ouverte. Le résultat de cette guerre fut également fatal à la monarchie et au théâtre. Après une lutte aussi vive que meurtrière, l'un et l'autre furent entraînés dans la même chûte. Le roi périt par la main d'un bourreau ; les théâtres furent détruits ou abandonnés; les acteurs, dont la vieillesse n'avoit pas glacé les sens et affoibli le cou-

rage, furent tués sur le champ de bataille en combattant pour la cause de leur roi; et les autres, accablés de misère, languirent dispersés en différens lieux, sans oser se réunir, dans la crainte de s'exposer aux rigueurs de l'acte, ou de déplaire à ceux qui tenoient alors les rênes du gouvernement.

Lorsque le sort de Charles I<sup>er</sup>. fut décidé, les acteurs qui lui survécurent reprirent leur ancien état. Ils se hasardèrent, dans le cours de l'hiver de 1648, à jouer quelques comédies, mais ils furent bientôt interrompus et réduits au silence par des soldats armés, qui les arrêtèrent au milieu de la pièce, et les conduisirent en prison. Après cette tentative inutile, on n'entend plus parler, du moins pendant un assez long espace de tems, d'aucune représentation publique. Les ac-

teurs, cependant, se tinrent réunis, et au moyen d'une connivence avec l'officier qui commandoit à Whitehall, ils jouèrent de tems en tems quelques comédies hors la ville, mais dans des habitations particulières. Ils obtinrent encore, par le même canal, la permission de jouer dans les châteaux de quelques seigneurs, qui les payoient et les protégeoient.

L'officier dont nous venons de parler poussa même la tolérance jusqu'à leur permettre de jouer en public, certains jours de fête, à la taverne du Taureau rouge; mais la protection de ce commandant ne pût pas toujours les garantir des avanies de la populace, et des mauvais traitemens d'une soldatesque indisciplinée. Ceux qui étoient à la tête du gouvernement n'avoient rien diminué de leur haine contre tout ce

qui tenoit à la belle littérature, et les malheureux comédiens furent encore long-tems réduits à recevoir, de loin en loin, quelques secours insuffisans et précaires. Dans cette situation, plusieurs d'entre eux furent obligés, afin de se procurer quelques ressources, de rassembler les rôles manuscrits qui avoient été distribués à chacun d'eux par les auteurs contemporains, et de faire imprimer des pièces qui, sans cette circonstance, n'auroient jamais été mises au jour.

Mais quoique le fanatisme religieux menaçât le théâtre d'une destruction entière, et quoique les gouvernans d'alors eussent pris les mesures les plus efficaces pour accomplir leur projet, le public, et particulièrement la classe la plus aisée de la nation, avoit contracté, pour les représentations théâtrales,

un

un goût qu'il n'étoit pas facile de lui faire perdre. Au milieu des ténèbres du fanatisme, et lorsque le parti du roi étoit aux abois, sir William Davenant donnoit, tranquillement et sans opposition de la part du gouvernement, un spectacle mêlé de chant et de déclamation, d'après la manière des anciens, au palais de Rutland. Il ouvrit son théâtre en 1656, et, après y être resté deux ans, il s'établit à Drury-Lane, dans le lieu appelé le Cock-Pit, où il continua de jouer jusqu'à la veille de la restauration.

Lorsque cet événement fut suffisamment préparé, et que l'on ne pût plus douter de sa prochaine réalisation, les comédiens, qui étoient encore existans, se réunirent et reprirent leur ancienne profession. En 1659, vers l'époque où le général Monck marcha sur Londres, avec

son armée, M. Rhodes, alors libraire, et qui avoit été anciennement garde-magasin de la troupe qui étoit établie à Black-Friars, fit restaurer le théâtre de Drury-Lane. Les acteurs qu'il se procura n'avoient, pour la plupart, jamais joué la comédie, et deux d'entre eux, Betterton et Kynaston, avoient été ses apprentifs.

Dans le même tems, ceux qui restoient des anciennes troupes, formèrent une société qui s'établit à la taverne du Red-Bull, et l'on peut présumer que leurs succès furent très-brillans, puisque ce fut sans doute les profits considérables qu'ils firent, qui déterminèrent deux autres compagnies à demander un privilège, que la cour leur accorda, sans hésiter, très-peu de tems après. L'une de ces deux compagnies avoit à sa tête sir William Davenant,

auquel Charles I<sup>er</sup>. avoit accordé un privilège, et qui, par conséquent, avoit un double titre à cette nouvelle faveur, d'abord par son ancienne possession, et ensuite par les services qu'il avoit rendus au monarque infortuné dont il avoit partagé les malheurs. Quant à celui qui se trouvoit le chef de la seconde compagnie, c'étoit un nommé Thomas Killegreu, écuyer, homme d'un caractère très-équivoque, mais qui s'étoit rendu agréable au roi, autant par ses vices et ses travers, que par son esprit et son attachement pour sa personne, pendant son adversité.

Les acteurs qui avoient été enrolés par Rhodes l'abandonnèrent bientôt, pour s'engager avec sir Villiam Davenant, et les anciens vétérans furent tous accueillis par M. Killegreu: les uns et les autres prêtèrent

serment entre les mains du lord chambellan, qui leur donna le titre de serviteurs de la couronne ; les premiers sous la dénomination de comédiens du duc d'York, et les seconds sous celle de comédiens du roi.

Ceux-ci furent portés sur l'état de la maison du roi, sous le titre de premiers valets-de-chambre, et chacun d'eux reçut dix aulnes de drap écarlate, avec une quantité suffisante de galons pour leur livrée. On n'a pas la certitude que les comédiens du duc d'York reçussent la même gratification, mais les deux troupes jouissoient d'une très-grande considération à la cour et dans le public. Le roi et le duc se chargeoient eux-mêmes de leur discipline intérieure, et jugeoient leurs différends, leurs prétentions et leurs griefs.

Mais indépendamment de ces avantages et de ceux que ces acteurs pouvoient retirer de leurs talens, deux circonstances extrêmement heureuses, et qui ne se rencontreront peut être jamais, favorisèrent encore leur début : la première est la longue suspension de toute représentation théâtrale, pendant la guerre civile, et l'anarchie qui l'avoit suivie; et l'autre, c'est que c'étoit la première fois que l'on voyoit des femmes sur la scène. Depuis l'origine du théâtre en Angleterre, jusqu'à l'époque de la restauration, les rôles de femme avoient été joués par de jeunes garçons ou par des jeunes gens d'une figure délicate. Ces caricatures bisarres, sans grâce et sans énergie, choquèrent tellement Shakespear que presque tous ses rôles de femme sont d'une foiblesse qui ne peut s'expliquer autre-

ment que par l'impossibilité où il étoit de les faire représenter dignement sur la scène. En effet, c'est presque par-tout une *Deidemona*, remarquable seulement par son innocence et sa simplicité, ou une *Porcia* qui ne paroît que pour donner aux spectateurs une courte leçon de tendresse et de vertu. On peut juger, d'après cela, combien la vue de plusieurs belles femmes a dû multiplier le nombre des amateurs du théâtre. Il faut encore ajouter à ces avantages le bon esprit qu'eurent les directeurs des deux théâtres rivaux de s'imposer la loi de ne jamais jouer à une salle les pièces dont l'autre salle seroit en possession. Ils se partagèrent entre eux les meilleures productions de Shakespear, de Fletcher et de Ben-Johnson, et ils eurent soin de faire sanctionner leurs choix par la cour. Au

moyen de cet arrangement, ils représentèrent un plus grand nombre de pièces, qu'ils n'auroient pu faire, si, comme il est arrivé depuis, chaque théâtre avoit, en même tems, joué la même, et eut mis sa gloire et son bonheur à la maintenir sur l'affiche plus longtems que son rival.

Après deux ans de succès, dont jusqu'alors il n'y avoit pas eu d'exemple, les spectacles furent interrompus par deux grandes calamités publiques. En 1665, Londres perdit par la peste un nombre considérable de ses habitans, et, l'année suivante, un incendie terrible détruisit la presque totalité de ses maisons ; cependant, après dix-huit mois d'interruption, ces maux furent oubliés, et les spectacles furent suivis avec plus de fureur que jamais.

Mais lorsque les pièces anciennes

eurent été jouées jusqu'à la satiété, celle des deux troupes, qui se trouva la plus foible en talens ( la troupe du duc d'York), s'apperçût de son infériorité, par la diminution toujours croissante de ses recettes. C'est la nécessité de soutenir la concurrence avec la troupe du roi, qui donna à *sir William Davenant*, directeur de celle du duc, l'idée de construire une nouvelle salle plus vaste et plus magnifique, et d'introduire sur la scène anglaise un nouveau genre de spectacle, qui occasionna une révolution dans le goût du public.

Sir William Davenant choisit, pour l'emplacement de sa nouvelle salle, le jardin de Dorset, dans Lincoln's inn. Il ne vécut pas assez longtems pour la voir achever; mais sa veuve, aidée des conseils de Charles Davenant, qui s'est acquis depuis la réputation d'un politique habile et

d'un profond jurisconsulte, ouvrit sa nouvelle salle au mois de novembre 1671, malgré l'opposition de la cité de Londres. Elle introduisit des morceaux de chant et des danses, dans quelques-unes des anciennes comédies, et donna au public de nouvelles pièces, sous le nom d'opéras-dramatiques, montés, avec un grand luxe de décorations et de costumes, et ornés de ballets et de musique.

Le succès qu'obtint ce nouveau genre de spectacle allarma les directeurs du théâtre royal, et fit gémir les hommes de goût; mais les prologues, les épilogues, et toutes les armes du ridicule, dont les uns et les autres se servirent pour combattre cette stupide frénésie, ne purent détacher un seul citadin de ce qu'il appeloit des pièces à grand spectacle, et le ramener aux beautés simples,

mais sublimes, du divin Shakespear; ensorte que cette révolution, dans le goût du public, fut aussi funeste au théâtre royal, que l'excellence de ses acteurs l'avoit été précédemment au théâtre du duc. Celui-ci continua d'être fréquenté, à l'exclusion de son rival, jusqu'à ce qu'un directeur de marionnettes vint, en s'établissant dans le même quartier, leur enlever à tous deux leurs habitués, et les forcer de présenter, en commun, une pétition au gouvernement, pour l'obliger d'aller quelqu'autre part porter ses tréteaux. Cette dépravation de goût n'est pas une chose inouie dans les annales du théâtre, et les Romains n'en étoient pas exempts, puisque Terence leur reprochoit de préférer à ses pièces les danseurs de corde, *funambuli*; et les grandes villes de l'Europe ont depuis donné des exemples fréquens

d'un semblable triomphe de la plus platte bouffonnerie, et des vaines décorations sur les chefs-d'œuvre du génie et de la raison.

Si le théâtre du roi étoit presque abandonné, d'un autre côté, les dépenses énormes que celui du duc étoit obligé de faire, diminuoient considérablement ses bénéfices. Cet état de choses dura quelques années, mais, enfin, les directeurs des deux spectacles furent forcés de reconnoître que leur avantage commun exigeoit qu'ils réunissent leurs intérêts, et qu'ils fondissent les deux troupes en une seule. Cette réunion fut d'autant plus facile que plusieurs acteurs de la troupe du roi avoient quitté le théâtre; que d'autres étoient morts; que ceux qui restoient, commençoient à sentir les premières atteintes des infirmités de la vieillesse, et que le roi lui-même avoit témoi-

gné plus d'une fois qu'il la verroit avec plaisir. Cet événement eut lieu en 1682; la troupe de Davenant quitta, en conséquence, le jardin de Dorset, et vint prendre possession de la salle de Drury-Lane; les deux troupes réunies prirent la dénomination de troupe royale.

Les avantages que l'on attendoit de cette réunion ne se réalisèrent qu'imparfaitement. Les directeurs s'aliénèrent l'affection des acteurs, en leur imposant des conditions d'autant plus dures qu'ils étoient assurés que ceux-ci seroient forcés de les accepter. Sous prétexte que les recettes étoient moins fortes, on diminua les appointemens. Les premiers acteurs auxquels on s'adressa d'abord, pour avoir ensuite plus facilement raison des autres, firent de vives réclamations; on essaya de leur imposer silence en donnant

leurs rôles à de jeunes acteurs, dont on prétendoit qu'il falloit encourager et produire les talens naissans.

Cette conduite arbitraire fut le signal de la guerre civile entre les acteurs et les directeurs. Les premiers, justement allarmés, formèrent entre eux une association, à la tête de laquelle ils placèrent Betterton; une requête contenant leurs griefs fut présentée au lord chambellan, le duc Dorset, qui la jugea assez importante pour la mettre sous les yeux du roi Guillaume. On consulta les hommes de loi les plus célèbres; et sur leur avis que le prince régnant ne pouvoit être lié par les actes de son prédécesseur, on accorda aux acteurs coalisés un privilège pour jouer sur un théâtre séparé. Une souscription fut ouverte aussi-tôt, et un grand nombre de personnes de qualité et de gens

aisés témoignèrent leur indignation contre les directeurs, de ce qu'ils avoient osé dicter des lois au public dans ses plaisirs, en souscrivant libéralement pour la construction d'un nouveau théâtre dans les champs de Lincoln's inn.

L'ouverture de ce nouveau théâtre se fit le 30 avril 1695, par la première représentation de *l'Amour réciproque* (*Love for love*), de Congreve, qui eut un succès si extraordinaire, que, jusqu'à la fin de la saison théâtrale, elle fut jouée presque sans aucune interruption. Mais cet état de prospérité ne fut pas de longue durée; dès la seconde année l'affluence devint moins considérable, et l'on reconnut encore une fois que deux théâtres rivaux, si nécessaires pour les progrès de l'art, ne pouvoient se soutenir, faute d'un assez grand

nombre de spectateurs. Indépendamment de ces embarras qui tenoient à la nature de leur entreprise, les comédiens sociétaires eurent à lutter contre un obstacle auquel ils ne devoient pas s'attendre, et qui les mit dans la nécessité de chercher une nouvelle salle. Quelques habitans du quartier de Lincoln's inn Fields trouvant que le grand concours de voitures les incommodoit, leur intentèrent un procès, dont le but n'étoit rien moins que de les forcer de déguerpir, et d'aller s'établir ailleurs. Le résultat de ce procès singulier, dont l'Angleterre seule a donné plusieurs exemples, fut que les comédiens obtinrent la permission de continuer de jouer jusqu'à ce que la nouvelle salle qu'ils faisoient construire ou réparer à Hay-Market fut en état de les recevoir. Tous ces obstacles au-

roient encore pu céder à une administration forte, unie, et remplie d'ordre et d'économie; mais les acteurs sociétaires, fiers d'avoir brisé leurs fers, et d'avoir conquis leur indépendance, voulurent tous administrer; aussi ne tardèrent-ils pas à s'appercevoir qu'ils n'avoient jamais été plus mal gouvernés que depuis qu'ils se gouvernoient eux-mêmes. La diminution des recettes amena la désunion parmi les membres de cette république démocratique. Les acteurs tragiques se croyoient autant au-dessus des acteurs comiques, que les princes qu'ils représentoient le sont au-dessus d'un simple bourgeois. Un nouveau costume ou un habit brodé suffisoit pour amener des discussions interminables, dans lesquelles on commençoit par vanter la supériorité de la tragédie sur la comédie, et réci-

proquement, et qui finissoient presque toujours par des querelles, des injures, et quelquefois des coups.

De son côté, l'ancien théâtre étoit en proie à tous les désordres et à tous les embarras dont l'ignorance et l'opiniâtreté de son directeur, l'inexpérience et la médiocrité des acteurs devoient naturellement être la source. M. Davenant n'avoit aucune des qualités nécessaires à l'administration d'un grand théâtre. Il souffrit non-seulement que les chefs-d'œuvre des écrivains anglais fussent abandonnés à des acteurs sans moyens et sans talens; mais il eut encore la stupide effronterie de vouloir suppléer à ce défaut, en introduisant des sauteurs, des bouffons et d'autres extravagances de ce genre, qui conduisirent le théâtre anglais au dernier degré d'avilissement. Cette conduite, dans laquelle

il persista, malgré l'avis des hommes sages, et que son fils adopta après lui, contribua beaucoup plus qu'on ne l'imagine à amener cette dépravation de goût dans les représentations dramatiques, dont on se plaint aujourd'hui, et que l'on attribue, inconsidérément peut-être, à la génération présente.

Tandis que les deux théâtres rivaux se faisoient réciproquement une guerre d'extermination, et dont les résultats devoient leur être également funestes, il s'éleva contre toute espèce de représentations théâtrales, un ennemi redoutable par ses talens, et armé de toute la sévérité des principes du puritanisme. Jérémie Collier (c'est le nom de cet intrépide réformateur), publia, en 1697, un livre intitulé : *Coup-d'œil sur le théâtre*, dans lequel il s'éleva avec force contre tous les

spectacles, la licence des écrivains dramatiques et l'immoralité des acteurs. Les reproches de Jérémie Collier n'étoient pas sans fondement; mais le remède qu'il proposoit étoit impraticable : il vouloit attaquer le mal dans sa racine, disoit-il, et supprimer entièrement toute espèce de représentations théâtrales. Si on ne lui donna pas la satisfaction qu'il demandoit, il eut au moins la gloire d'opérer une réforme salutaire. Les écrivains dramatiques essayèrent de lui répondre par des épigrammes; mais ils cessèrent dès ce moment de sacrifier le respect dû aux bonnes mœurs à une pointe d'esprit ou à un jeu de mots. Les acteurs, de leur côté, tout en lui prodiguant les sarcasmes et les injures, commencèrent à élaguer des anciennes pièces les choses qui blessoient ouvertement la pudeur. Au

reste, les uns et les autres auroient inutilement tenté de résister à l'opinion publique, qui s'étoit hautement prononcée en faveur d'une réforme. Déja de simples particuliers avoient, par zèle ou par esprit de parti, commencé des poursuites criminelles contre plusieurs acteurs, seulement pour avoir répété sur la scène des obscénités qui faisoient partie de leur rôle : et Betterton, ainsi que madame Brace-Girdle, venoient d'être condamnés à l'amende pour un fait semblable. Le chef des menus-plaisirs, qui étoit chargé, à cette époque, de la revision des pièces de théâtre, mit, dans l'exercice de son emploi, plus d'attention que de coutume. Le roi lui-même crut devoir se déclarer en faveur de Collier, en arrêtant une poursuite commencée contre lui, pour avoir pris la défense de deux criminels, au moment où ils al-

loient être exécutés comme coupables de haute-trahison.

Enfin le spectacle prit une nouvelle forme : les femmes, qui, auparavant, n'osoient paroître à une première représentation autrement que masquées, et dans le parterre, les petites loges ou les galeries, ne craignirent plus de se montrer aux premières loges, parce qu'elles n'eurent plus à redouter une grossière plaisanterie qui les eût fait rougir, où dont un public, encore plus grossier, n'eût pas manqué de leur faire l'application. En un mot, c'est de cette époque que date ce goût plus épuré, et ce ton de décence, qui depuis a fait tant d'honneur au théâtre anglais.

Cependant les deux théâtres, quoiqu'avec une meilleure renommée, languissoient dans l'abandon.

Les pièces, quoique purgées des obscénités qui les déshonoroient, n'en étoient pas plus suivies. Betterton, accablé de vieillesse et d'infirmités, et perdant tous les jours de ses moyens, avoit vendu son privilège à sir John Vanbrugh et à Congreve, qui le cédèrent, bientôt après, à M. Owen Swiney, espèce d'aventurier sans propriété, qui avoit été employé par Rich en qualité de sous-directeur. Voilà pour le théâtre de Hay-Market, qui, comme on l'a dit plus haut, avoit remplacé celui des champs de Lincoln's inn. Quant à celui de Drury-Lane, il étoit maintenant sous la direction de Rich, le gendre et le successeur de M. Charles Davenant. Cet homme, du moment qu'il étoit entré dans l'administration, s'étoit comporté comme s'il avoit été seul

propriétaire ; s'emparant des recettes et ne rendant de compte à personne.

Ses associés, désespérant de jamais avoir raison d'un pareil homme, abandonnèrent leur part de l'entreprise ; l'un d'eux, sir Thomas Skipwith, fit présent de la sienne, dans une partie de plaisir, au colonel Brett, qui sut bien faire valoir ses droits, et qui, un peu de gré, un peu de force, se fit admettre dans l'administration.

Le premier objet qui fixa l'attention du colonel Brett, fut la situation précaire des deux théâtres ; et son premier soin fut de chercher à les réunir, ce à quoi il parvint en 1708, à l'aide de ses liaisons avec le lord chambellan. Une des conditions de cet arrangement fut que le théâtre de Hay-Market seroit destiné aux opéras, et celui de Drury-

Lane aux tragédies et aux comédies ; le premier sous la direction de Swiney, et le second sous celle de Rich et de Brett, ou plutôt sous celle de Rich seulement, car Brett fut obligé de rendre à sir Thomas Skipwith la part qu'il en avoit reçue, sur les regrets que celui-ci témoigna de la lui avoir donnée si légèrement.

Ce nouvel arrangement ne subsista pas long-tems. Rich, au lieu de profiter de la leçon qu'il avoit reçue, et de tenir envers ses acteurs une conduite plus juste et plus honnête, n'en devint que plus tyrannique ; de sorte que ceux-ci se virent encore une fois contraints d'avoir recours à l'autorité du lord chambellan, qui leur permit de quitter Drury-Lane, et de passer à Hay-Market avec Swiney, auquel on donna pour co-directeurs et associés Wilks, Dogget et Cibber. Rich n'en
fut

fut pas quitte pour cela ; à peine le contrat fut-il passé, que son théâtre fut fermé, toujours par l'autorité du lord chambellan ; et l'année suivante il fut expulsé de sa propriété par une populace aux ordres et à la solde d'un membre du parlement, qui, par ses intrigues auprès des hommes alors en place, s'étoit fait accorder le privilège de Drury-Lane, mais qui n'avoit trouvé que ce moyen de s'en mettre en possession.

Cette entreprise de M. Collier fut loin d'avoir le succès qu'il en avoit espéré ; et les bénéfices qu'il en retira, dans la première année, ne purent compenser les embarras, les risques et les dépenses qu'elle lui avoit occasionnés. Les administrateurs de Hay-Market avoient, en peu de tems, élevé leur théâtre à un état de gloire et de prospérité qui excita sa cupidité, il résolut

L

donc de se mettre à leur place ; mais il lui fut plus facile, au moyen du crédit qu'il avoit à la cour, de les chasser de leur poste, que d'hériter de leurs talens ; car, en moins d'un an, il s'apperçut que les succès suivoient ses rivaux par-tout où ils alloient, et que les revers et les désagrémens l'accompagnoient quelque part qu'il portât ses pas. Cette triste expérience ne fut pas capable de le décourager : le même crédit qui l'avoit favorisé dans tous ses caprices lui servit encore pour forcer Swiney, son rival, à retourner à Hay-Market ; mais cette fois il eut le bon esprit de renoncer à l'administration de ce théâtre, et de la confier à Wilks, Dogget et Cibber, moyennant une somme annuelle. Depuis ce moment, le théâtre de Drury-Lane est devenu, grace à la sagesse, aux talens et à l'activité

des nouveaux administrateurs, une source de gloire et de richesses pour les acteurs et les directeurs.

Ces révolutions successives et rapides dans la propriété des premiers théâtres de Londres, nous imposent la nécessité de donner quelques développemens sur l'autorité qui est chargée de la police des spectacles, sur la nature de son pouvoir et sur la manière dont elle l'a exercé jusqu'à ces derniers tems.

Le lord chambellan est en possession, depuis une époque indéterminée, mais incontestablement très-ancienne, du droit d'examiner, de permettre ou de défendre toutes les nouvelles pièces dramatiques que l'on veut faire représenter en public. Ce droit ne repose sur aucune loi ni sur aucun statut; il est même arrivé plusieurs fois qu'il a été transféré en d'autres mains, et les lettres-

patentes accordées à des comédiens, depuis le règne de Charles I<sup>er</sup>., n'en ont jamais fait mention. Cependant, malgré le silence des lois à cet égard, le lord chambellan a exercé sur les productions dramatiques et sur les acteurs un pouvoir qui n'a jamais été contesté, excepté vers le milieu du règne de George II, que les tribunaux en ont réglé l'exercice.

On a vu plus haut le parlement, le conseil de la commune et les tribunaux appliquer aux comédiens les lois rendues dans l'enfance du théâtre, contre les vagabonds, les farceurs, les ménétriers, etc. qui parcouroient les villes et les campagnes, corrompoient les mœurs, et troubloient la tranquillité publique par leurs représentations scandaleuses, leur conduite déréglée, et souvent séditieuse; mais depuis que le théâtre étoit devenu une espèce

d'institution nationale, l'opinion publique répugnoit à faire cette application à des acteurs dont tout le monde connoissoit l'existence, les talens et la moralité. On pensoit généralement que si l'état de comédien étoit un état proscrit par les lois, il n'étoit pas au pouvoir, même du gouvernement, d'en permettre l'exercice; et que, s'il ne leur étoit pas contraire, il devoit être libre à chacun de l'exercer, comme toutes les autres professions; enfin, l'on tiroit de ce raisonnement la conséquence que les lettres-patentes que la cour accordoit aux comédiens, n'étoient pour eux qu'une grace purement honorifique, et un titre de recommandation à la faveur publique; mais cette question, quoique décidée dans l'opinion publique, est toujours restée incertaine parmi les hommes de loi, et les acteurs les

plus célèbres n'ont pas cru pouvoir se dispenser de se mettre sous la protection d'un lord chambellan, dont l'autorité capricieuse s'étoit déja fait sentir en plusieurs occasions, et sur un grand nombre de leurs prédécesseurs.

Une des fonctions les plus importantes du lord chambellan, étoit d'examiner les nouvelles pièces, de les corriger, d'en élaguer ce qu'il y voyoit de contraire aux mœurs ou de dangereux pour la tranquillité publique. Depuis quelque tems, il se déchargeoit de ce soin sur un officier subalterne, connu sous le titre de chef des menus-plaisirs; mais la permission que donnoit celui-ci n'étoit pas irrévocable, car il est arrivé souvent que des pièces, dont il avoit permis la représentation, ont été interdites dans la suite. Sous le règne de Charles II

la tragédie *de la Pucelle* fut défendue par le lord chambellan, parce que l'on craignoit que le meurtre d'un roi, qui avoit lieu dans la pièce, ne rappelât des souvenirs fâcheux, dans un moment où l'assassinat de Charles I<sup>er</sup>. étoit encore récent. *Lucius - Junius Brutus*, fut également défendu, après la troisième représentation, toujours sous le même règne, parce que l'on craignoit que les principes républicains, qui dominent dans cette pièce, n'enflammassent de nouveau l'esprit du peuple. Sous le règne de Guillaume, et tandis que ce monarque faisoit la guerre en Irlande, Dryden composa un prologue, pour la *Prophétesse*, qui excita l'animadversion du lord Dorset. Il est vrai que l'auteur y lançoit, contre la révolution, plusieurs traits dont la malignité étoit encore aggravée par le mérite

de la poésie, ce qui étoit un double crime aux yeux du loyal courtisan. La tragédie de *Marie*, reine d'Ecosse, avoit été présentée au théâtre vingt ans avant qu'elle fût jouée ; mais l'auteur avoit été obligé de la garder, pendant tout ce tems, dans son porte-feuille, parce que, dans sa profonde sagesse, le chef des menus-plaisirs crut y voir des fantômes politiques, dont le public ne put appercevoir la moindre trace lorsqu'elle fut représentée.

Si le pouvoir dictatorial des lords chambellans n'étoit pas très-judicieusement exercé, à l'égard des pièces de théâtre, les acteurs n'avoient pas plus que les auteurs lieu d'en être satisfaits. Vers le milieu du règne de Guillaume, il existoit un réglement émané du lord chambellan, portant qu'aucun acteur ne pourroit passer d'une troupe dans

une autre, sans un congé de son directeur respectif. Cependant, au mépris de cet ordre, Powell, qui étoit jaloux de la réputation naissante de Wilks, quitta, sans congé, le théâtre de Drury-Lane, pour s'engager à celui de *Lincoln's inn-Fields*; on ne lui dit rien, parce que la cour protégeoit alors ce dernier spectacle au préjudice de l'autre; mais, lorsque Powell, mécontent de sa nouvelle situation, voulut retourner à Drury-Lane, toujours sans congé, ce fut autre chose; dès le lendemain, il fut arrêté par un messager du roi, et conduit en prison où il resta deux jours. Il est vrai que quelques jours après sa sortie, un homme de très-grande qualité dit à cet acteur, en raisonnant avec lui dans les coulisses, sur le sujet de son emprisonnement, que, s'il avoit eu le courage de rester en prison, et de l'avertir

de ce qui se passoit, il l'auroit fait sortir d'une manière plus honorable pour lui.

Quelques années après, un autre acteur, nommé Dogget, croyant avoir à se plaindre des administrateurs de Drury-Lane, renonça tout-à-fait au théâtre, et se retira à Norwich, en abandonnant ce qui lui étoit dû de ses appointemens. Les directeurs qui le regrettoient, parce que le public estimoit ses talens, mais qui ne se soucioient pas d'avoir recours à la justice trop lente des tribunaux, crurent que le moyen le plus prompt et le plus sûr étoit d'invoquer l'autorité du lord chambellan; mais Dogget n'étoit pas homme à se laisser intimider par de pareilles menaces; il reçut gaiement le messager du roi, qui fut chargé de l'arrêter, monta avec lui dans une bonne voiture, et se fit

bien traiter le long de la route; mais, dès qu'il fut arrivé à Londres, il réclama du premier lord juge, Holt, son *habeas corpus*. Comme le cas étoit nouveau, ce savant et illustre magistrat le jugea digne de toute son attention. Non-seulement Dogget fut mis en liberté, mais son emprisonnement fut qualifié injuste et arbitraire.

Quoique depuis des tems immémorials ce fut une chose convenue qu'aucune société de comédiens ne pourroit s'établir sans des lettres-patentes du gouvernement, ou sans avoir obtenu la protection de quelque autorité légale, il n'est pas sans exemple que des théâtres se soient élevé sans aucune permission. En 1732, on en vit paroître un dans les champs de Goodman, qui jouit pendant deux ans de la plus parfaite tranquillité, quoiqu'il n'eût aucun

titre légal. Au bout de deux ans, le lord maire et les aldermens s'apperçurent que ce spectacle étoit trop voisin de la cité, et qu'il en pourroit résulter les plus grands inconvéniens pour les habitans. Ils adressèrent en conséquence une pétition à sa majesté, pour le prier de le faire fermer. Le spectacle subsista néanmoins, et il résulta des démarches qui furent faites pour appuyer cette pétition, que le droit de jouer la comédie dans cet endroit n'étoit pas une chose évidemment contraire aux lois.

L'année suivante, les directeurs du théâtre de Drury-Lane, dont les acteurs s'étoient retirés et s'étoient établis, pour leur propre compte, dans une petite salle de Hay-Market, réclamèrent contre eux l'exécution de l'acte du parlement, passé dans la douzième année du règne

de la reine Anne, contre les vagabonds, comme ayant osé monter un spectacle sans en avoir préalablement obtenu la permission. En conséquence de cet appel à la justice, un des principaux acteurs fut arrêté sur le théâtre même, en vertu d'un mandat lancé par un juge-de-paix, et envoyé dans la prison de Bridwell. Mais, lorsqu'ensuite cette affaire fut discutée devant les tribunaux, il fut reconnu que c'étoit mal-à-propos que l'on avoit appliqué à cet acteur l'acte en question, puisqu'il avoit son domicile à Westminster, et qu'il étoit qualifié pour voter dans les élections des membres du parlement. Il fut mis en liberté, et conduit chez lui en triomphe par un très-grand nombre de citoyens qui avoient assisté à l'audience, et qui prenoient intérêt au succès de cette affaire. Le public tira de ce

jugement une conséquence toute simple, c'est qu'un comédien n'est réputé vagabond que lorsqu'il abandonne son domicile, et qu'il erre de ville en ville, et que celui-là peut, sans avoir besoin de lettres-patentes, jouer la comédie ou établir une salle de spectacle dans le lieu de son domicile, sans qu'aucune autorité puisse l'inquiéter pour cela ; enfin, que le pouvoir du lord chambellan se réduit, comme il a été statué par un acte du parlement, à un droit de censure sur les pièces nouvelles.

La mort de la reine Anne, qui arriva en 1714, fut l'époque d'une nouvelle révolution dans l'histoire du théâtre anglais. La salle de Lincoln's inn, qui étoit fermée depuis plusieurs années, par ordre de la cour, fut enfin r'ouverte sous la direction de M. John Rich : de sorte

qu'encore une fois Londres eut deux théâtres rivaux, pour la tragédie et la comédie. Mais celui de Drury-Lane, dont les administrateurs avoient l'avantage de compter parmi eux sir Richard Steele, continua de jouir de la faveur publique, à l'exclusion de son rival qui ne pouvoit offrir, ni la même variété d'excellentes pièces, ni un aussi grand nombre d'acteurs consommés. L'impossibilité de soutenir la concurrence suggéra à M. Rich l'idée d'un nouveau genre de spectacle, dont le public éclairé a toujours eu l'opinion la plus défavorable, mais que l'autre portion du public, infiniment plus considérable, a constamment encouragé par sa présence et ses applaudissemens. On veut parler des pantomimes qui obtinrent sur la tragédie et la comédie un triomphe aussi complet que celui que les

pièces lyriques, les ballets et les *opéras* italiens avoient remporté précédemment.

On a déja eu occasion de remarquer que l'existence de deux grands théâtres rivaux, loin d'avoir contribué aux progrès de l'art dramatique, a été la cause principale de sa décadence et de la dépravation du goût. On a vu que celui des deux qui succomboit dans la lutte qui s'établissoit entre lui et son adversaire au commencement de chaque saison théâtrale, et étoit averti de son infériorité par la diminution de ses recettes, avoit recours à quelque nouveau moyen d'attirer la foule, dès qu'il ne pouvoit plus espérer de conserver la faveur des hommes éclairés.

C'est ainsi qu'en 1671, la compagnie du duc d'York, sous la direction de M. Davenant, ne pouvant plus soutenir la concurrence avec

celle du roi, introduisit, pour la première fois, sur le théâtre anglais, des pièces lyriques, des ballets et de grandes décorations. Congreve lui-même, en 1705, crut faire la fortune du nouveau théâtre de Hay-Market, en faisant venir à grands frais des chanteurs d'Italie, qui condamnèrent à un silence de plus de trente ans les chanteurs et les musiciens anglais, et ruinèrent, les uns après les autres, tous les entrepreneurs d'*opéras* italiens, après les avoir tourmentés par leurs caprices et leurs ridicules prétentions. Enfin, c'est pour suppléer au défaut de bonnes pièces et de bons acteurs pour les jouer, que Rich se vit contraint d'introduire, en 1715, sa pantomime sur le théâtre anglais. La fertilité de son imagination, la composition des nombreuses pièces qu'il donna au public, l'excellence

de son jeu dans les rôles d'Arlequin, la richesse et la beauté des décorations, l'élégance et la vérité des costumes, tout concourut à fasciner les yeux du public, et à l'éloigner des chefs-d'œuvre des grands maîtres dans l'art dramatique. L'ivresse générale fut portée à un tel point, que la contagion gagna les acteurs du théâtre de Drury-Lane, qui, pour ne pas se voir tout-à-fait abandonnés, furent obligés de sacrifier au mauvais goût, et de danser et de grimacer comme leurs rivaux.

Depuis cette époque jusqu'en 1729, le théâtre n'éprouva d'autres révolutions que celles qui sont inséparables de sa nature, telles que des changemens dans l'administration, des querelles entre les acteurs et leurs directeurs, des différends entre ceux-ci et le lord chambellan, et quelques interdictions momen-

tanées qui en furent la suite naturelle. En 1729, le nombre des théâtres de Londres s'accrut par celui de Goodman's-Fields, sous la direction de M. Odell. Les marchands du quartier s'y opposèrent de toutes leurs forces; et présentèrent au gouvernement un tableau effrayant des désordres et des inconvéniens dont ils prévoyoient qu'un pareil établissement, placé si près de leurs habitations, alloit devenir la source. Leurs sollicitations furent appuyées par les ministres de l'évangile, qui prêchèrent avec véhémence contre cette œuvre du démon. Odell essaya de tenir tête à l'orage; dès que son spectacle fut ouvert, le public s'y porta en foule; mais les clameurs devinrent si vives, qu'il fut obligé d'abandonner son entreprise, qui fut relevée, quel-

que tems après, avec succès, par M. Giffard.

En 1733, Rich abandonna la salle de Lincoln's inn pour aller s'établir dans la nouvelle salle qu'il venoit de faire construire à Covent-Garden.

C'est à-peu-près à cette époque, et dans un moment où aucun des nombreux spectacles qui étoient en activité, ne jouissoit, à un degré éminent, de la faveur publique, qu'un homme de beaucoup d'esprit et de talent, le célèbre Henri Fielding, imagina de donner au public un spectacle nouveau, dont les suites opérèrent un changement notable dans le systême théâtral.

Cet observateur profond, ce peintre admirable de la vie humaine, voulut faire rire le public aux dépens de quelques personnes de qualité, dont il avoit à se plaindre, un peu pour satisfaire sa vengeance,

et aussi pour se tirer de quelques embarras pécuniaires dans lesquels il se trouvoit. Il forma, en conséquence, une troupe de comédiens, qu'il nomma la *troupe du grand Mogol*, et qu'il établit au théâtre de Hay-Market. Sa première pièce, intitulée *Pasquin*, eut cinquante représentations de suite. Encouragé par l'enthousiasme avec lequel le public avoit accueilli cette première production, il continua l'année suivante, et fit représenter plusieurs pièces nouvelles avec des succès différens. Il attaqua tout le monde, les petits et les grands, ses amis et ses ennemis, la religion et les lois, les ministres et les magistrats. Dès que ce genre de spectacle eut perdu le mérite de la nouveauté, et que les traits de la satyre furent émoussés à force d'être répétés, le public abandonna peu-à-peu la troupe du

grand Mogol, et Fielding dont la première vertu n'étoit pas l'économie, se retira un peu plus pauvre qu'il n'étoit avant cette entreprise.

Le public oublia bientôt les pièces satyriques de Fielding; mais le sentiment profond de dépit qu'elles avoient imprimé dans l'ame de ceux qui en avoient été l'objet, ne put s'effacer aussi promptement. Sir Robert Walpole qui étoit alors premier ministre, et celui que Fielding avoit le moins ménagé, résolut, dès ce moment, d'en tirer une vengeance éclatante, qui frappât moins sur l'auteur, que sur le théâtre même, en mettant les écrivains et les acteurs dans l'impossibilité de renouveler de pareilles attaques.

Après plusieurs tentatives infructueuses, mais qui ne purent le détourner de son projet, il parvint enfin, en 1737, à faire passer un bill

en parlement, qui défendit la représentation de toute pièce dramatique, qui n'auroit pas été approuvée par le lord chambellan; toutes les villes du royaume étoient comprises dans cette défense, excepté la cité de Westminster, et les lieux où le roi avoit coutume de fixer son séjour. Le même acte ôtoit à la couronne le droit d'accorder de nouveaux privilèges, et limitoit le nombre des théâtres, à celui qui existoit alors. Cette mesure ne passa pas sans une forte opposition; le lord Chesterfield se distingua particulièrement par un des discours les plus éloquens qu'il ait jamais prononcés, et dans lequel il répondit d'une manière victorieuse à tous les argumens dont le ministre avoit fait usage pour appuyer une loi aussi impopulaire; mais tout ce qu'il put dire pour en démontrer l'inutilité,

et même le danger, ne servit qu'à hâter la décision d'une majorité dévouée au gouvernement, et dont la vénalité étoit soumise à un tarif connu du ministre.

Le public ne resta pas inactif pendant cette importante discussion. Le peuple anglais vit dans cet acte une atteinte dangereuse portée à la liberté de la presse; et les armes de la raison et du ridicule furent employées pour le combattre, mais sans succès. Les ministres avoient trop d'intérêt à empêcher qu'eux et leurs successeurs fussent plus longtems exposés aux traits de la satyre, de la part des écrivains dramatiques.

L'année 1741 sera à jamais une époque mémorable dans l'histoire du théâtre, parce qu'elle fut celle où parut, pour la première fois, un acteur dont les talens devoient en faire le plus bel ornement, et dont
le

le génie devoit l'enrichir de productions utiles et agréables. Le célèbre Garrick, après avoir éprouvé des refus humilians de la part des directeurs de Drury-Lane et de Covent-Garden, débuta sur le théâtre de Goodman's-Fields, alors sous la direction de M. Giffard, avec lequel les austères habitans de son quartier s'étoient un peu réconciliés, ou qu'ils laissoient du moins jouir en paix de sa propriété. Mais avant de rendre compte des progrès et des améliorations que la scène anglaise doit aux talens et aux lumières de Garrick (1), il est nécessaire, pour

---

(1) Voici encore une anecdote qui n'est point exagérée, et qui prouve la sublimité du talent de Garrick, et la facilité qu'il avoit à imiter tout.

Etant à Paris, en.... il voulut aller à Versailles y voir la cour, et y examiner les chefs-d'œuvre qui embellissent les jardins et

être exact, de les bien apprécier, de connoître le mérite particulier

le parc; ses amis l'accompagnèrent. Le dimanche, il se rendit à la galerie, et le duc d'Aumont, prévenu de son arrivée, le fit placer dans un endroit de cette galerie. Il en prévint Louis XV. Ce prince, en allant à la messe, ralentit sa marche, et fixa l'homme dont on lui avoit raconté tant de merveilles. M. le Dauphin, père de Louis XVI, le duc d'Orléans, MM. d'Aumont, de Brissac, de Richelieu, le prince de Soubise, etc., arrêtèrent tous leurs yeux sur le Roscius de l'Angleterre. Au retour de la messe, même attention, même regard. Garrick n'avoit rien perdu de ce cortége; tous les personnages furent placés dans sa mémoire. Il invita à souper les amis qui l'avoient accompagné, ainsi que plusieurs autres qui l'entouroient dans la galerie. On causa avant de souper, et la conversation roula sur le faste et la magnificence de la cour, et sur les beautés multipliées du jardin. Garrick, impatient d'amuser ses convives, leur dit : « Je n'ai vu la cour qu'un instant, mais je veux vous

des auteurs qui l'ont précédé dans la carrière dramatique, ainsi que leur condition et celle des auteurs qui écrivoient pour le théâtre.

Depuis son origine jusqu'au commencement du dix-septième siècle, le théâtre anglais plus souvent persécuté qu'encouragé, offre peu de productions dramatiques d'un mé-

---

prouver combien j'ai le coup-d'œil sûr, et la mémoire excellente. » Il fait ranger ses amis en deux files, sort un instant du salon, et y rentre un moment après. Tous les spectateurs s'écrient : voilà le roi ! voilà Louis XV !

Il imita successivement tous les personnages de la cour ; ils furent tous reconnus. Non-seulement il avoit saisi leur marche, leur maintien, leur maigreur, leur embonpoint, mais encore les traits et le caractère de leur physionomie. Quelle mobilité dans les muscles propres à faire jouer le visage ! quelle facilité à imiter ! enfin, quel peintre étonnant ! L'assemblée étoit dans l'enchantement ; Caillot fut témoin de ces métamorphoses propres à convaincre de l'existence de Prothée.

rite réel, et pas un acteur dont la réputation soit parvenue jusqu'à nous. Jacques Ier. signala le commencement de son règne, par la protection particulière qu'il accorda à Shakespear et à Fletcher, en leur donnant le privilège de faire jouer des pièces de théâtre, non-seulement à Londres, mais dans toute l'étendue du royaume. Aussi vit-on se former un grand nombre d'excellens acteurs, sur les talens desquels il est à regretter que l'on ne nous ait transmis que des détails très-imparfaits, mais qui ont été recueillis avec exactitude par M. Malone dans son *Supplément aux œuvres de Shakespear*. Le théâtre avoit à peine joui pendant quelques années de cet état de gloire et de prospérité, que ses plus dignes soutiens furent dispersés par le puritanisme, ou périrent victimes de leur

attachement pour leur souverain, dans la guerre sanglante qu'il eut à soutenir contre ses sujets, et dont l'issue fut également fatale, et à la monarchie, et au théâtre. Ce ne fut qu'après la restauration de Charles II, que le théâtre anglais prit l'attitude imposante qu'il a conservée depuis. Ceux des anciens acteurs qui avoient survécu aux orages de la révolution, reparurent sur la scène, moins pour faire jouir le public d'un talent affoibli par une longue suspension et par les infirmités, que pour transmettre à quelques jeunes gens pleins de zèle et de dispositions, que M. Rhodes venoit de réunir, une tradition précieuse et nécessaire pour remplir parfaitement l'intention des grands maîtres.

Après une lutte de quelques années, dans laquelle la jeune

troupe acquit sur l'ancienne une immense supériorité, celle-là renforcée de deux ou trois vétérans, resta maîtresse du champ de bataille. C'est de cette troupe par excellence, la seule en Europe qui ait réuni à la fois treize acteurs du premier talent, que nous allons entretenir nos lecteurs. Au reste, les éloges mérités que lui ont donné ses contemporains, et dont nous allons être l'écho, ne serviront qu'à rehausser la gloire de celui qui les a égalés tous, chacun dans leur genre, et qui les a surpassés par l'étendue de son génie et l'universalité de ses talens. Parmi les vétérans nous ne citerons que Lacy, après quoi nous dirons un mot de chacun de ces jeunes gens.

Lacy étoit grand, bien fait, et d'une figure agréable. Son maintien étoit aisé et gracieux, et il avoit

l'organe le plus harmonieux et en même tems le plus flexible. Il joignoit à ces qualités physiques, un jugement sain, une grande intelligence, et un caractère naturellement comique. Avec ces qualités et celles que l'étude et l'expérience lui acquirent, il parvint à un tel degré de perfection, qu'il fut regardé comme le meilleur comédien de son tems. Le roi Charles II avoit conçu une telle affection pour cet acteur, qu'il le fit peindre dans trois rôles différens: celui de *Trague* dans le *Comité*; de *Simple* dans *les Intrigans*, et de *Gaillard* dans *la Variété*. Ces trois tableaux sont encore au château de Windsor. Le genre particulier dans lequel il excelloit étoit la comédie; c'étoit aussi celui dans lequel, comme écrivain, il exerçoit son imagination. On a de lui quatre comédies, dont la se-

conde, *Sir Hercules Bouffon*, ne fut représentée que trois ans après sa mort. M. Durfey qui composa le prologue de cette pièce, saisit cette occasion pour faire l'éloge des talens de l'auteur, éloge qui fut confirmé par les applaudissemens les plus unanimes. « Vous saurez, disoit-il, en adressant la parole aux spectateurs, que c'est le célèbre Lacy, l'ornement du théâtre, et le modèle de la vraie comédie, qui est l'auteur de cette nouvelle pièce. — Si elle n'obtient pas votre suffrage, nous ne nous en prendrons qu'à nous auxquels il a laissé son instrument, mais non son talent pour le faire valoir. »

Betterton étoit attaché à la troupe du duc d'York; il avoit tout au plus vingt ans, lorsqu'il quitta la boutique de libraire de M. Rhodes, et qu'il le suivit pour embrasser avec

lui la carrière du théâtre. Ses premiers débuts furent marqués par des succès, et les talens qu'il développa dans le *Sujet loyal*, *la Chasse à l'oie sauvage* et le *Curé espagnol*, de Beaumont et Fletcher, dont les ouvrages étoient alors en vogue, fixèrent irrévocablement l'opinion publique sur son compte, et lui acquirent la réputation de premier acteur de l'Angleterre, et peut-être de l'Europe, dont il a joui depuis, et que personne ne lui a contestée jusqu'à présent.

Charles II, dont le goût pour l'art dramatique est assez connu, et dont le projet étoit d'introduire sur le théâtre de Londres les découvertes et les améliorations dont les autres théâtres de l'Europe avoient pu s'enrichir pendant les troubles qui avoient agité l'Angleterre, ne crut pas pouvoir choisir un homme plus

capable que Betterton pour remplir cette mission. Il le fit en conséquence voyager à ses frais ; et entre autres choses qu'il rapporta de ce voyage, on cite l'invention des décorations mouvantes.

En 1670, il épousa madame Saunderson, actrice du même théâtre, et qui tenoit, comme lui, le premier rang dans son emploi. Cinq ans après, la cour leur donna, à l'un et à l'autre, une nouvelle preuve de l'estime particulière qu'elle avoit pour leurs talens et leur moralité : la reine Catherine, épouse de Charles II, voulut faire représenter à la cour une pastorale intitulée : *Calisto*, ou *la chaste Nimphe*, dans laquelle les personnages les plus distingués devoient jouer les principaux rôles ; Betterton et son épouse furent choisis pour instruire, celui-là les hommes et celle-ci les

femmes; parmi celles-ci on distinguoit les princesses Marie et Anne, qui toutes les deux, depuis, ont occupé le trône de la Grande-Bretagne. C'est en reconnoissance de ce léger service que la seconde de ces princesses accorda, lorsqu'elle devint reine, une pension de cent livres sterling à son ancienne institutrice.

En 1695, M. Bet*erton ayant eu à se plaindre de ses directeurs, forma une troupe composée d'une grande partie de ses camarades, qui avoient les mêmes torts à venger, et obtint du lord chambellan, le lord Dorset, un privilège pour jouer sur un nouveau théâtre, qu'il fit construire dans l'enceinte du jeu de paulme de Lincoln's inn. Cette circonstance de la vie de ce célèbre acteur ne seroit pas très-honorable, s'il n'avoit pas été entraîné à cette

démarche par deux motifs également puissans. Le premier fut le besoin de se soustraire aux procédés despotiques et arbitraires de ses directeurs, qui, piqués de ce qu'il avoit osé leur reprocher publiquement leur conduite, lui ôtèrent les rôles dans lesquels il étoit le plus applaudi, pour les donner à de jeunes acteurs, et dont le ressentiment s'étoit encore accru par l'effet que produisit sur le public une vengeance aussi misérable. Il arriva, en effet, tout le contraire de ce qu'ils avoient espéré : d'abord, elle força de se jeter dans le parti de Betterton tous les premiers acteurs, qui eurent lieu de craindre pour eux le même traitement ; et ensuite le public se crut, à juste titre, offensé de ce que les directeurs osassent lui faire la loi dans ses plaisirs, et le contraindre à voir les rôles qui,

jusques-là avoient été joués avec distinction, confiés à des jeunes gens inhabiles, lorsqu'ils pouvoient être remplis avec perfection par des acteurs consommés, qui ne demandoient pas mieux que de continuer à s'en charger.

Le second motif, et le plus puissant de tous, peut-être, c'est que Betterton avoit besoin de réparer une perte considérable qu'il avoit faite dans une entreprise commerciale pour les Indes orientales, et qui l'avoit entièrement ruiné.

Quelque fut la cause qui le détermina à se mettre à la tête de la direction d'un nouveau théâtre, il est certain que les bénéfices qu'il en retira furent loin de répondre à son attente. Ses premiers débuts furent on ne peut pas plus brillans; et l'immortel Congreve concourut, de son côté, à attirer la foule par sa

charmante comédie de *Love for love*, ou *l'Amour réciproque*, qui fut donnée à cette époque, et qui eut un grand nombre de représentations : ensorte que Betterton, en proie d'ailleurs aux infirmités du vieil âge, et sujet à des accès de goutte violens et répétés, fut obligé d'abandonner, peu d'années après, et la scène sur laquelle il n'avoit eu que des succès, et la direction d'un théâtre qui ne lui avoit donné que des embarras, sans lui procurer aucun avantage.

En 1709, le public, instruit des circonstances fâcheuses où se trouvoit Betterton, desira que l'on donnât une représentation à son bénéfice : et le 9 avril, ses anciens camarades, dont quelques-uns s'étoient, comme lui, retirés du théâtre, donnèrent *l'Amour réciproque*, dans laquelle il joua lui-

même le rôle du jeune Valentin, quoiqu'il eut alors plus de soixante-dix ans. La recette s'éleva à plus de 500 liv. sterling, ce qui étoit une chose extraordinaire dans ce tems-là.

L'hiver suivant, M. M'swyney, directeur du théâtre de l'opéra de Hay-Market, sur lequel on donnoit des comédies quatre fois par semaine, invita Betterton à jouer de loin en loin, et lorsqu'il le pourroit, sans trop s'incommoder. A la fin de l'année théâtrale on annonça, à son bénéfice, la tragédie de *la Pucelle*, de Fletcher et Beaumont, dans laquelle il devoit jouer le rôle de Melantius. Ce fut la dernière fois qu'il parut sur le théâtre, et cette représentation lui coûta la vie. Il avoit eu, la veille du jour fixé pour cette représentation, un accès de goutte qui l'avoit mis hors d'état de

marcher. La crainte de tromper l'attente du public et l'espoir de sa famille, lui suggéra l'idée de faire usage d'un topique, dont l'effet devoit être de dissiper l'enflure de ses pieds. Le remède réussit parfaitement, il fut en état de marcher et de remplir son rôle avec toute l'énergie d'un jeune homme; mais il fut bientôt la victime de son zèle et de son dévouement. L'humeur répercutée remonta dans les parties nobles et jusques dans sa tête, et il mourut trois jours après, honoré des regrets tardifs de sa famille, de ses amis et du public.

Il fut enterré, le 20 mai, dans le cloître de Westminster.

On a dit de cet acteur, qu'il ne lui étoit jamais arrivé de déclamer un seul vers sans satisfaire le jugement, flatter l'oreille et charmer l'imagination de ses auditeurs. Cet

éloge comprend tous ceux que l'on a pu faire des avantages que la nature lui avoit prodigués, et des talens extraordinaires qu'il avoit acquis.

Le jeu de Kynaston étoit aussi vrai et aussi près de la nature que celui de Betterton, quoique leur manière fut aussi différente que leur taille et leur physionomie. Kynaston réunissoit à une taille élégante, la figure la plus régulière et la plus gracieuse. On a dit plus haut que les femmes ne commencèrent à paroître sur la scène anglaise qu'après la restauration de Charles II; mais il se passa encore quelque tems avant qu'elles fussent en assez grand nombre ou assez instruites pour remplir tous les rôles de leur sexe, et Kynaston passe pour avoir suppléé à ce défaut avec beaucoup de succès. Un jour qu'il devoit jouer le rôle d'E-

vadne dans *la Pucelle*, le roi vint au spectacle de très-bonne heure, et sur ce qu'on ne levoit pas la toile, comme à l'ordinaire, au moment où il entroit dans sa loge, il envoya demander la cause de ce retard ; le directeur répondit naïvement que *la reine se faisoit faire la barbe*. En effet, lorsque Kynaston étoit rasé, et sous le costume d'une reine indienne, il étoit si séduisant, qu'après le spectacle, des femmes de qualité se faisoient un plaisir de le prendre avec elles dans leurs voitures, pour aller faire un tour de promenade ; ce qui étoit très-praticable dans ce tems-là, parce que le spectacle commençoit à quatre heures, c'est-à-dire, au moment où l'on se met aujourd'hui à table pour dîner.

Mais autant Kynaston avoit de grace et de sensibilité dans les rôles

de princesses, autant son maintien étoit noble, et quelquefois imposant, lorsqu'il représentoit les héros ou les tyrans. Il avoit encore un genre de mérite auquel nul acteur n'a pu atteindre, et que la plupart ont méconnu ou dédaigné, par un respect mal-entendu pour la dignité de la tragédie. Ceci à besoin d'explication : on rencontre fréquemment, dans les tragédies de Shakespear, des caractères tels que ceux de Macbeth, de Hotspur, de Richard III et de Henri VIII, qui, quoique d'une couleur tragique, sont quelquefois semés de traits familiers, mais tellement conformes à leurs dispositions naturelles, qu'il est impossible de ne pas se laisser surprendre par un éclat de rire modéré. Ce sont des licences heureuses, qui deviendroient funestes à des écrivains ordinaires qui vou-

droient les imiter, mais qui paroissent si naturelles dans les pièces de Shakespear, que l'on peut, sans crainte, les mettre au rang de leurs plus grandes beautés.

La plupart des auteurs tragiques croiroient compromettre la dignité du cothurne, s'ils essayoient seulement de dérider le front de leurs auditeurs ; et toutes les fois qu'ils ont à exprimer des sentimens de cette nature, leur maintien auguste, leur ton solemnel, et leur débit lent et uniforme semblent défendre aux spectateurs d'y trouver l'apparence seulement d'un discours familier. Kynaston, au contraire, conservoit dans ces occasions le caractère du personnage qu'il représentoit, et lorsqu'il étoit évident que, par ces écarts heureux, l'auteur avoit voulu faire rire, tout son respect pour la dignité de la tragédie ne pouvoit le

détourner d'exécuter scrupuleusement son intention ; mais indépendamment de son propre jugement, qui seul vaudroit une autorité, Kynaston avoit encore, pour en agir ainsi, la tradition théâtrale et le témoignage des contemporains de Shakespear. Si cela n'étoit pas suffisant, on pourroit ajouter que c'étoit sous les yeux, et d'après les conseils de Dryden, que cet acteur jouoit de cette manière, *Morat* de sa tragédie d'*Aureng-Seb*, dont le rôle fourmille de traits de barbarie, d'insolence et de vaine gloire que l'on admire, parce qu'ils sont dans le caractère du personnage, mais dont l'exagération excite le rire des spectateurs. Enfin, Colley-Cibber rapporte dans ses Mémoires, qu'ayant été chargé du rôle de *Syphax* dans la tragédie de *Caton*, du célèbre Addison, et ayant dit

le rôle, à la première répétition qui eut lieu en présence de l'auteur, comme il imaginoit que Kynaston l'auroit dit lui-même, Addison convint qu'il avoit raison, et soutint que la dignité de la tragédie ne pouvoit, dans des circonstances semblables, être offensée par ce qu'il appeloit *le rire de l'approbation*.

Monfort, plus jeune de vingt ans que les deux acteurs dont nous venons de parler, avoit un mérite bien rare parmi les comédiens, et sur-tout les comédiens en faveur. Il étoit toujours à son rôle, toujours décent dans les caractères les plus gais; il remplissoit la scène à lui seul, mais sans jamais coudoyer, ni masquer les acteurs qui étoient en scène avec lui, quelque médiocres que fussent leurs talens. Il étoit grand, bien fait, d'une figure agréable; sa voix étoit claire, pleine

et harmonieuse. C'étoit dans les jeunes héros de la tragédie qu'il brilloit principalement. Personne n'a rendu, comme lui, les déclarations d'amour, les épanchemens de la tendresse, et les angoisses de la douleur et du désespoir. Cet excellent acteur a été enlevé au théâtre à l'âge de 33 ans, par une mort tragique, dont les détails sont consignés dans les Causes célèbres, à l'article qui traite du procès du lord Mohun.

Sandford étoit ce qu'on appelle la *bête noire* du théâtre. Sa taille petite et contrefaite l'avoit condamné, dès son entrée dans la carrière, à jouer les personnages odieux de la tragédie et de la comédie. Il ne connut d'autres applaudissemens que l'approbation toujours muette des vrais connoisseurs, et la prévention de la multitude contre sa

personne. Cette prévention étoit telle que, quoiqu'il fût universellement estimé pour la douceur et l'honnêteté de ses mœurs, on ne pouvoit le voir, hors du théâtre, sans croire appercevoir, dans ses regards et dans ses traits, les traces que laisse après elle l'habitude du crime et des vices qui déshonorent l'humanité. Mais voici une anecdote qui donnera la juste mesure des préjugés et de l'ignorance de cette masse de spectateurs qu'on appelle le public. On donnoit une nouvelle pièce dans laquelle, contre l'ordinaire, Sandfort jouoit le rôle d'un ministre honnête homme. Les trois ou quatre premiers actes furent écoutés avec patience, et même avec bienveillance, parce que l'on s'attendoit bien que le moment alloit enfin arriver où le masque qui couvroit l'hypocrisie du perfide Sandfort,

Sandfort, alloit lui être arraché, ou que si le crime triomphoit, cela ne pourroit arriver sans amener une catastrophe qui devoit jetter le plus grand intérêt sur les dernières scènes. Mais lorsqu'au lieu de tout cela, le parterre vit que Sandfort étoit déterminé à être honnête homme jusqu'à la fin, et que la pièce arrivoit tranquillement à son dénouement, un bruit épouvantable se fit entendre; la pièce fut sifflée et jugée détestable, et l'auteur condamné aux petites-maisons, pour avoir exposé sur la scène la plus monstrueuse de toutes les absurdités.

Les acteurs de ce tems, dont il reste à parler, sont Nokes, Underhill et Leigh. Le genre dans lequel ils excelloient, étoit le bas-comique; mais cette espèce de talent est aussi difficile à décrire, qu'il seroit souvent impossible à l'homme le

plus grave de rendre compte des causes qui lui ont arraché les plus violens éclats de rire, en voyant jouer un excellent comédien. Il existe des règles certaines pour satisfaire le jugement; mais il n'y en a point pour plaire à l'imagination. Les deux derniers ont été copiés par leurs successeurs, mais personne n'a pu saisir la manière simple et aisée du premier.

Parmi les femmes nous choisirons madame Barry et madame Bracegirdle. Toutes les deux ont tenu successivement le premier emploi dans la tragédie et dans la comédie; toutes les deux ont joui d'une réputation qu'aucune actrice, depuis elles, n'a surpassée, ni même égalée. La seconde sur-tout, a été l'idole du public, pendant tout le cours de sa vie dramatique. On disoit d'elle qu'elle pouvoit compter

parmi les spectateurs, tous les hommes pour ses amans, sans qu'aucun d'eux pût se flatter d'avoir obtenu la préférence. Elle inspiroit les meilleurs écrivains, et le rôle que ceux-ci lui donnoient dans leurs pièces, étoit toujours celui qu'ils auroient desiré qu'elle remplît réellement auprès d'eux.

La condition des comédiens en Angleterre a suivi, comme dans les autres parties de l'Europe, les variations qui ont eu lieu dans les préjugés civils et religieux, la moralité du théâtre, et même les formes du gouvernement. L'histoire du théâtre anglais fourmille d'anecdotes qui prouvent que les comédiens de ce pays ont eu à lutter pendant longtems contre l'ignorance et la superstition des dévots, l'insolence et l'orgueil des gens de qualité, la licence et les fureurs de

la multitude. On les a vus à la merci du premier individu qui réclamoit contre eux l'application des lois anciennes, qui les assimiloient aux vagabonds et gens sans aveu. Lorsqu'ensuite ils ont été avoués et reconnus par la cour, ç'a été sous des formes et à des conditions qui devoient nécessairement les exposer à des désagrémens et à des humiliations sans nombre. Ici c'est une actrice, chérie du public, que l'on outrage, parce qu'elle a refusé d'écouter un fat. Là, c'est un acteur (Smith) que l'on force d'abandonner son état, pour avoir osé demander justice d'un gentilhomme qui l'avoit frappé dans les coulisses. Presque à chaque pas, c'est une troupe de laquais, de marins, de jeunes étourdis qui, par des clameurs, des huées, des applaudissemens inconsidérés, et quelquefois les traite-

mens les plus violens, chassent un acteur de la scène, le font revenir; décident sans appel du sort d'une pièce, et du mérite d'un comédien. Que l'on ne croye pas, cependant, que cet état d'avilissement doive être attribué à des causes étrangères; les comédiens ont bien eu aussi quelques reproches à se faire; et l'immoralité du théâtre, qu'ils favorisèrent par leurs talens et leurs moyens, n'étoit pas plus propre à ramener l'opinion publique sur leur moralité particulière, que leurs fréquentes insurrections et leurs guerres intestines n'étoient susceptibles de donner une idée avantageuse de leur sagesse et de leur jugement.

D'un autre côté, lorsqu'après l'épuration du théâtre, les acteurs surent se faire respecter par leur conduite, encore plus que par leurs

talens, ils trouvèrent parmi les gens de qualité et les hommes aisés et éclairés, des amis zélés qui les aidèrent à secouer le joug de leurs directeurs, et qui les consolèrent, par leurs égards et leur estime, des caprices et des mauvais traitemens d'une multitude ignorante et sans frein. Betterton et ses camarades eurent-ils à se plaindre de l'avidité et du despotisme de leurs administrateurs ? Sur-le-champ, des seigneurs du premier rang se réunirent et formèrent une souscription dont le produit fut plus que suffisant pour construire un théâtre dans l'emplacement du jeu de paulme de Lincoln's inn. Quelques années après, et dans un tems où la tragédie et la bonne comédie étoient abandonnées pour des opéras-comiques et des pantomimes, on proposa une souscription dont le but

étoit de remettre au théâtre trois pièces des meilleurs auteurs, et la condition, de verser dans la caisse commune trois guinées, pour lesquelles chaque souscripteur recevoit trois billets chaque représentation. Les pièces que l'on choisit, furent *Jules César*, de Shakespear, *le Roi sans être Roi*, de Fletcher, et les scènes comiques du *Mariage à la mode*, de Dryden, fondues avec celles de *la Reine pucelle*, du même auteur. Comme ces scènes étoient des épisodes indépendans du sujet auquel elles étoient adaptées, on jugea qu'elles pourroient tout aussi bien se lier entre elles, et former, ainsi cousues, une comédie en cinq actes. Au reste, ce plan bon ou mauvais a parfaitement réussi ; et on les joue encore aujourd'hui comme cela, sans que personne ait songé à les

replacer dans les pièces d'où elles ont été tirées

Les salaires des acteurs, depuis l'origine du théâtre jusqu'au règne de Jacques II, ont constamment marché de pair avec la considération dont ils jouissoient dans le monde; c'est-à-dire, qu'ils étoient tellement médiocres, que l'un d'eux (Goodman) se vit forcé d'aller voler sur le grand chemin, pour suppléer à l'insuffisance de ses appointemens; c'est au moins le motif qui détermina le roi à lui pardonner cette première équipée. Les meilleurs acteurs n'avoient pas plus de quarante schellings par semaine (un peu moins de deux cents francs par mois), et qui n'étoient pas régulièrement payés. Madame Barry a été la première actrice à qui l'on ait accordé, sous le même règne, une représentation à son bénéfice. Cette manière

de dédommager les principaux acteurs, de l'insuffisance de leurs appointemens, ne commença à devenir commune qu'après la mort de la reine Marie. Les directeurs trouvoient cela plus commode que d'augmenter les salaires. L'attente de ce *bénéfice* étoit d'ailleurs pour eux un moyen sûr de contenir les acteurs dans leur devoir, et même de se venger des indignités qu'ils jugeroient à propos de leur faire dans le cours de l'année; mais lorsqu'ils virent que ces *bénéfices*, qui avoient lieu à la fin de la saison théâtrale, attiroient plus de monde qu'à l'ordinaire, ils imaginèrent d'exiger de chaque acteur le tiers du produit de la recette. Plusieurs se soumirent à cette condition léonine; mais l'année ne fut pas plutôt expirée, qu'ils s'adressèrent au lord chambellan, qui leur rendit justice, en forçant les directeurs à

leur remettre le produit entier de leur *bénéfice*.

Ce n'étoit pas assez de s'être assuré la juste récompense de leurs travaux, les comédiens ne voyoient pas sans inquiétude approcher le terme où l'âge, les infirmités ou quelque accident les rendroient hors d'état de pourvoir à leur subsistance. Ils avoient sans cesse sous leurs yeux le spectacle de leurs anciens camarades, dont ils prolongeoient la triste existence par les foibles secours qu'ils pouvoient leur offrir. Souvent ils raisonnoient entre eux sur les meilleurs moyens de prévenir un pareil malheur pour eux-mêmes; des plans étoient proposés et rejettés, comme insuffisans ou trop dispendieux ; de ce nombre furent ceux proposés par Pritchard et John Arthur. Enfin, en 1757, M. Rosamond de Hampton offrit

généreusement une somme considérable pour le maintien des acteurs invalides. Les directeurs, dont la libéralité n'est pas la première vertu, s'opposèrent d'abord à ce projet, parce qu'ils craignirent de voir s'établir *imperium in imperio*, qu'il ne rendit les acteurs trop présomptueux, et ne leur fit naître l'idée de se rendre indépendans. Mais la situation déplorable dans laquelle se trouva, tout-à-coup, une actrice célèbre vint détruire ces calculs de l'égoïsme, et réveiller les inquiétudes des comédiens. Thomas Hull, un de leurs camarades, fut assez heureux pour proposer, en 1765, un plan sagement conçu, et sur-tout exécutable.

Une souscription fut ouverte immédiatement, et ses produits furent placés dans les fonds publics pour porter intérêt.

Les comédiens qui voulurent prendre part à cet acte de bienfaisance, s'engagèrent à faire le sacrifice de la quarantième partie de leurs appointemens.

Tout souscripteur, pour une guinée et au-dessus, eut voix délibérative, et tous les membres de l'assemblée s'engagèrent à remplir, chacun à leur tour, les fonctions de secrétaire, sans aucun émolument.

Le caissier du théâtre fut autorisé à garder les rétributions hebdomadaires des acteurs, et à les placer dans les fonds publics dès que la somme seroit assez considérable pour porter intérêt; il fut également autorisé à retirer ces intérêts dès qu'ils seroient assez forts pour former un nouveau capital, pour être ajouté à l'ancien.

La souscription fut ouverte au

mois de décembre 1765, et au bout de quelques jours, elle se montoit à plus de cent livres sterling. La première assemblée eut lieu le 22, et, depuis ce moment, le fond des acteurs invalides est à un degré qui ne laisse plus rien à craindre pour sa solidité, tant par les souscriptions, que par le bénéfice des représentations nouvelles, dont le produit est annoncé et destiné pour cet objet.

En 1776, cet établissement avoit acquis une assez grande solidité pour que les souscripteurs pussent demander et obtenir la sanction du parlement, qui lui accorda les droits et les privilèges attribués aux autres corporations de l'état.

Cette institution, considérée sous le rapport de la bienfaisance, fait le plus grand honneur à ceux qui en ont été les créateurs; mais elle mérite encore de fixer l'attention de

toutes les grandes sociétés dramatiques de l'Europe, par la sagesse de son plan et la solidité de ses moyens. Elle est, en effet, supérieure à tout ce que l'on voit dans ce genre, parce que ses fonds s'accumulent sans cesse, sans courir les risques de jamais s'éteindre; et parce qu'elle est indépendante des succès ou des revers de telle ou telle compagnie, et de la bonne ou de la mauvaise administration de leurs directeurs.

Si les comédiens anglais méritent des éloges, pour la sage prévoyance avec laquelle ils ont pourvu à la subsistance de ceux de leurs camarades que l'âge ou les infirmités obligent d'abandonner leur profession, il faut convenir que ce n'est pas sans fondement qu'on leur adresse le reproche de n'avoir jamais rien fait, ni même rien tenté, pour for-

mer des élèves capables de réparer leurs pertes. La chose seroit encore plus difficile qu'elle ne l'est réellement, que ceux qui se sont succédés, depuis un siècle et demi, dans l'administration des deux principaux théâtres de la capitale, sont inexcusables de ne l'avoir pas même tentée. Il est vrai que, pour couvrir leur insouciance, ou un autre sentiment encore moins honorable, Colley-Cibber, et depuis lui, le célèbre Garrick, croyoient répondre d'une manière victorieuse à ceux qui leur témoignoient quelque inquiétude sur la possibilité de leur trouver de dignes successeurs : que des acteurs de mérite ne se plantoient pas comme un carré de choux ou de tulipes; que l'on pourroit, avec autant de justice, reprocher à un gouvernement de ne pas établir un séminaire de ministres; qu'enfin, il en seroit

de l'argent employé par les directeurs de spectacle, pour former des élèves pour le théâtre, comme des sommes qu'un père de famille dépenseroit pour faire de l'un de ses fils un grand poëte.

Le public et les amateurs du théâtre ont fait justice de pareils lieux communs, comme ils ont su apprécier les efforts beaucoup trop vantés de quelques comédiens illustres, pour se former des successeurs ; la plupart ont été dirigés dans le choix de leurs élèves, par le même motif qui détermina Auguste à nommer Tibère l'héritier de son trône, l'espoir de se faire regretter. Garrick, lui-même, fut moins qu'un autre exempt de cette foiblesse que l'on reproche à presque tous les hommes d'un grand talent. Lorsque Barry le quitta, il fit venir d'Irlande trois jeunes acteurs, Dexter, Ross et

Mossop, dont il encouragea les talens naissans par ses éloges encore plus que par ses conseils. Le premier, selon lui, devoit être un prodige dans les héros de la tragédie; le second n'auroit pas de rival pour les petits-maîtres; et le dernier devoit éclipser tous ses prédécesseurs dans les rôles de tyrans. Tous trois, le premier sur-tout, eurent les débuts les plus brillans; mais tous les trois perdirent, chaque jour, de la réputation gigantesque que leur patron et leurs amis leur avoient faite, et tombèrent, en moins de deux ans, dans la plus accablante médiocrité.

Il y auroit néanmoins de l'injustice à ne pas faire ici mention d'un homme qui, pendant toute sa vie, a été l'amateur du théâtre le plus prononcé, et en même tems le plus éclairé. Cet homme est Aaron Hill:

il se chargea d'abord de la direction de deux spectacles, qu'il abandonna par suite de quelques différends qu'il eut avec le lord chambellan, mais sans renoncer à sa passion pour le théâtre. C'est lui qui est l'auteur de la traduction de *la Zaïre* de Voltaire, et qui la fit représenter sur un petit théâtre bourgeois au profit d'un ancien acteur (M. Bond), que des malheurs avoient réduit à la dernière détresse, et qui mourut à la troisième représentation, au moment où Lusignan (dont il remplissoit le rôle) reconnoit ses enfans. Les autres personnages étoient remplis par son fils, et plusieurs jeunes gens qu'il avoit lui-même formés. Lorsqu'en 1736, cette pièce fut jouée sur le théâtre de Drury-Lane, ce fut encore lui qui se chargea d'instruire madame Cibber dans le rôle *de Zaïre*, qui

a fait depuis sa réputation. A-peu-près à cette époque, M. Hill fit paroître un ouvrage périodique, intitulé : *le Souffleur (the Prompter)*, dans lequel il continua de donner des leçons de représentation dramatique, en censurant le jeu de quelques-uns des principaux acteurs, et particulièrement celui de Quin et de Colley-Cibber. Celui-ci ne fit qu'en rire, mais l'autre ne put dissimuler son ressentiment. Rien de plus judicieux que l'avis qu'il donna à une jeune actrice très-jolie, et qu'il fit imprimer dans ce journal, sur la manière dont il croyoit qu'elle devoit jouer le rôle de Zélima, dans la tragédie de *Tamerlan*.

Ce critique, aussi raisonnable qu'éclairé, continua encore pendant quelque tems de donner des leçons sur l'art dramatique; mais voyant que ses efforts étoient inu-

tiles, et que les comédiens, loin de lui en savoir gré, tournoient ses principes en ridicule, conçut le projet d'un établissement entièrement destiné à former des sujets pour le théâtre. Dans une lettre qu'il écrivit à M. Thompson, l'auteur des *Saisons*, il propose d'élever, à ses propres dépens, une école dramatique, sans autre secours que la recommandation d'une vingtaine de personnes de qualité, qui l'honoreroient de leur approbation, et s'engageroient à la maintenir par leur crédit. Il invite ensuite Thompson à l'éclairer sur les moyens de déterminer le prince de Galles à protéger cet établissement, mais ce prince ayant refusé de prendre aucune part à ce projet, Hill fut obligé d'y renoncer, et cette belle entreprise ne put avoir lieu.

Il reste maintenant à dire un mot

des auteurs dramatiques, et de leurs rapports avec les acteurs, et particulièrement avec les directeurs de théâtres.

Shakespear, Colley-Cibber, Fielding, Garrick, Foote et plusieurs autres, ont éprouvé peu de désagrémens pour la réception de leurs pièces et la répartition des bénéfices, parce qu'ils étoient acteurs ou directeurs. Congreve et Richard Steele ne doivent pas davantage être rangés dans la classe des auteurs ordinaires, parce qu'au moyen de quelques amis puissans, ils sont parvenus à se faire admettre au nombre des directeurs, c'est-à-dire à se faire donner une part des bénéfices, sans partager les soins de l'administration. Mais le sort des écrivains en général est loin d'avoir toujours été aussi desirable.

Lorsqu'un auteur est parvenu à

détruire les préventions, et à triompher de l'ignorance d'un directeur, il lui reste encore à surmonter une infinité d'autres obstacles. C'est un tems considérable que les acteurs vont perdre à apprendre et à répéter une pièce, qui tombera peut-être à la première représentation ; ce sont des décorations fraîches, de nouveaux costumes dont la dépense va les ruiner, lorsqu'ils pourroient monter une ancienne pièce sans frais, sans inquiétude et sans embarras. Booth disoit souvent que les nouvelles pièces le ruinoient, et que si ce n'étoit pour ce maudit public, qui se plaignoit sans cesse de n'en avoir pas assez, il n'en recevroit aucune. Cibber et Garrick, qui étoient en même tems directeurs, auteurs et acteurs, ont quelquefois éprouvé de la part des écrivains dramatiques, des reproches un peu

durs, mais dont ils auroient pu se garantir avec un peu plus de complaisance, et sur-tout de modestie. Ce fut Cibber qui força M. Hughes de gâter son *Siège de Damas*, en mutilant et en rendant presque nul l'effet de cette belle scène entre Phocyas et Eudoxie, dans laquelle l'auteur fait prendre le turban à son héros, pour sauver Damas et la vie à sa maîtresse, ainsi que celle des habitans. Cibber prétendoit que jamais les Anglais ne souffriroient sur la scène un héros qui change de religion.

Lorsque M. Fenton présenta à Cibber sa tragédie de *Marianne*, celui-ci lui dit, en lui jetant son manuscrit : « Monsieur, permettez que je vous donne un conseil d'ami ; faites des souliers, et ne vous mêlez pas davantage de belles-lettres. » Cependant cette pièce fut jouée

quelque tems après, au théâtre de Lincoln's inn-Fields, et fit la fortune du directeur, et la réputation de Boheme et de madame Seymour, dans les rôles d'Hérode et de Marianne. Quand Cibber avoit rejeté la pièce d'un jeune auteur, il disoit qu'il venoit d'*étrangler un rossignol*.

Garrick étoit auteur, acteur et directeur comme Cibber; il avoit, comme lui, des moyens de plus d'une espèce de faire jouer et même de faire réussir ses pièces; il n'est donc pas étonnant qu'il ait quelquefois donné la préférence, et témoigné plus de tendresse pour ses propres enfans, que pour les productions des autres, en cas que celles-ci fussent meilleures; mais il avoit des formes plus douces et plus moëlleuses que Cibber. On ne lui reproche pas d'avoir traité aucun écrivain avec dureté; mais on l'accuse d'en

d'en avoir trompé par des promesses qu'il n'étoit pas dans l'intention de tenir, et de s'être attiré, par des délais combinés, des affaires fâcheuses qu'il auroit pu éviter par une conduite plus franche et plus décidée.

Garrick a commis plus d'une erreur grossière dans les jugemens qu'il a portés sur les pièces dramatiques qui lui ont été présentées. Il en a rejeté plusieurs que le public a applaudies, lorsque d'autres qu'il avoit honorées de son approbation, et qu'il avoit soutenues de tous ses moyens, ont été impitoyablement sifflées. Personne n'a prétendu lui faire un crime de ces erreurs ; mais ses meilleurs amis voient avec peine que lorsqu'il s'étoit une fois prononcé contre une pièce, ni l'opinion des hommes de lettres, ni le jugement du public ne pouvoient le faire revenir de ses pré-

ventions. Il eut une fois la double mortification de voir tomber une tragédie de *Home*, qu'il avoit reçue, et dans laquelle il jouoit le principal rôle, et de voir réussir complettement *la Cléone*, de Dodeley, qu'il avoit rejetée avec dédain. Ce revers fut un coup sensible porté à son amour propre, il fallut bien renoncer à jouer une pièce qui n'attiroit personne : mais il fit tout ce qu'il put pour empêcher le public de se porter à *Cléone*. Il imagina de mettre en opposition à cette pièce, celle du *Busy Body*, dans laquelle il savoit que le public desiroit beaucoup lui voir jouer le rôle de *Marplot*. Les deux pièces de *Cléone* et du *Busy Body* furent jouées le même jour; et quoique ce fût une entreprise hardie de lutter contre Garrick, un jour sur-tout où il paroissoit dans un nouveau rôle, *Cléone* eut néan-

moins beaucoup de monde. Garrick se fit en cette occasion un grand mérite auprès de Dodeley, d'avoir interrompu le cours des représentations du *Busy Body*, les jours où *Cléone* étoit donnée à son bénéfice mais aux yeux de tous les hommes(1); sages, cet excès de générosité, dont les motifs d'ailleurs étoient plus que suspects, ne put justifier la conduite impardonnable qu'il avoit tenue envers un de ses anciens amis, et un homme universellement estimé.

---

(1) Les auteurs ont droit au tiers du produit de leurs pièces; c'est-à-dire, que sur trois représentations, il y en a une à leur bénéfice, les frais prélevés. Il faut ajouter qu'il y a à Londres des libraires qui s'annoncent pour acheter le privilège de faire imprimer les pièces de théâtre, et le prix d'une pièce en cinq actes, qui a eu un succès complet, est ordinairement de cent livres sterling.

Ce que l'on vient de voir sur la situation des acteurs et des auteurs, abrégera considérablement ce qui reste à dire pour completter l'histoire du théâtre anglais, jusqu'après la mort de Garrick.

En parlant des acteurs qui ont succédé immédiatement à Betterton et à ses camarades, Colley-Cibber dit que, pendant plus de trente ans, le théâtre fut dans une extrême pénurie de talens. Vers le commencement du dix-huitième siècle, parurent Booth, Wilkes et Cibber, qui furent eux-mêmes remplacés par des hommes dont la médiocrité ne servit pas peu à faire ressortir les talens naissans de Garrick, et à assurer son triomphe.

On a déja rendu compte d'une partie des causes qui se sont opposées jusqu'à présent à une succession non interrompue d'acteurs,

sinon du premier mérite, du moins en état de soutenir l'honneur de la scène anglaise ; on a vu que les principales étoient, d'une part, le défaut d'une école de déclamation ; et de l'autre, la répugnance qu'ont les premiers acteurs à former des élèves qui pourroient peut-être les éclipser. Mais il en est une qui a contribué, autant que les deux autres, à retarder les progrès de l'art dramatique, et à corrompre le goût public; c'est le peu d'encouragement que les acteurs de la tragédie et de la bonne comédie ont reçu de la part des souverains qui ont succédé à la famille des Stuarts. George II, particulièrement, n'avoit aucune idée de littérature ni des beaux arts : lorsqu'Hogart lui fit hommage de son tableau, représentant *la promenade d'Hounslow*, il crût le récompenser largement, en lui donnant une gui-

née; et les talens extraordinaires de Garrick n'avoient pas fait, sur sa majesté, plus d'impression que ceux de Hogart. Ce bon roi ne pouvoit croire que l'acteur qui rendoit avec tant de vérité le caractère atroce de Richard, fût un honnête homme. Taswell, au contraire, qui jouoit le rôle du lord maire de Londres, lui paroissoit un homme capable de remplir dignement la place de magistrat d'une grande cité. Les comédiens avoient été appelés à Hampton-Court, pour y jouer *Henri VIII*, de Shakespear, en présence du roi. Lorsqu'ils furent de retour, un homme de qualité demanda à sir Richard Steele, qui étoit un des directeurs, si sa majesté avoit été satisfaite de la pièce ? « Considérablement, milord, lui répondit sir Richard, et même beaucoup plus que je ne l'aurois desiré. » — « Com-

ment donc cela ? » — « C'est que j'ai vu le moment où le roi alloit s'emparer de tous mes acteurs, pour en faire des ministres et des conseillers d'état. » En revanche, sa majesté aimoit avec passion la basse comédie, et les farces les plus absurdes. Les *Cocus de Londres*, et *la belle Quakeresse*, de Déal, étoient, à ses yeux, les chefs-d'œuvre de l'art dramatique. Son successeur à hérité de son goût pour ce dernier genre de spectacle.

Avant l'époque dont nous parlons, les révolutions théâtrales étoient plus fréquentes et plus décisives; parce que le nombre des amateurs de spectacle étant très-limité, un nouveau genre de représentations théâtrales suffisoit pour entraîner la foule, faire la fortune de celui qui avoit eu le bon esprit d'établir ses calculs sur la légèreté, l'igno-

rance, et le mauvais goût du public, et la ruine du pauvre directeur qui avoit eu la bonhomie de croire que les chefs-d'œuvre des grands maîtres, joués par des acteurs justement célèbres, devoient à jamais enchaîner ceux qui avoient eu l'avantage de jouir d'un pareil spectacle. Mais, depuis que le goût des amusemens scéniques a gagné toutes les classes de la société, ces révolutions sont devenues moins fréquentes, et leurs effets moins sensibles. Ce fut donc une grande mortification pour Garrick, de voir le théâtre de Drury-Lane qu'il dirigeoit, et dont il étoit le plus bel ornement, tout-à-coup abandonné pour une chanteuse dont il avoit dédaigné d'accepter les services.

Comme M. Beard, qui avoit succédé à M. Rich dans l'administration du théâtre de Covent-Garden,

étoit très-bon connoisseur en musique, il s'appliqua exclusivement à la partie des amusemens dramatiques qu'il entendoit le mieux. Il parvint en très-peu de tems à monter plusieurs grands opéras, des pièces lyriques anglaises, des vaudevilles et des opéras-bouffons, dont la musique, les paroles et les décorations attiroient tout le peuple de Londres; puis, il se servit, pour humilier l'orgueil de Garrick, de miss Brent, cette célèbre cantatrice dont il vient d'être question, et qu'il fit débuter dans le rôle de Polly, de l'opéra *des Mendians*; (Beggars).

Ce fut envain que Garrick voulût retenir le public à Drury-Lane, en jouant les rôles dans lesquels il étoit le plus universellement applaudi; tels que ceux de *Ranger*, de *Benedict*, de *Hamlet* et du *roi Léar*; miss Brent étoit une sirène enchan-

teresse qui charmoit tout le monde, et qui, comme Orphée, se faisoit suivre par tous ceux qui l'écoutoient. En un mot, Shakespear et Garrick furent obligés, cette année, de céder le champ de bataille à M. Beard et à miss Brent.

Le Roscius anglais fut si mortifié de cette marque de légèreté, de la part de ses concitoyens, qu'il se détermina, sur-le-champ, à mettre en exécution le projet qu'il méditoit, depuis long-tems, de faire un voyage en France et en Italie, pour son instruction et sa santé. Avant de quitter l'Angleterre, il conseilla à ses associés de céder au goût du public, en donnant des pièces lyriques; et il engagea, lui-même, un chanteur italien, nommé Pompeo.

Garrick laissa, pour le remplacer, dans ses rôles tragiques, deux jeu-

nes acteurs qu'il avoit formés, dit-on, mais qui, comme ses premiers élèves, ne servirent qu'à rehausser sa gloire, et firent plus que jamais douter qu'il eût d'autre intention que celle de châtier le public de son inconstance, et le forcer à desirer son retour.

En effet, lorsqu'il reparut, deux ans après (1765), il fut reçu avec un enthousiasme qu'aucun acteur n'avoit inspiré avant lui; le roi, lui-même, assista à son triomphe; on lui trouva de nouvelles perfections, un maintien plus gracieux, une diction plus pure, et un peu moins de complaisance pour fournir aux spectateurs les occasions de l'applaudir, et les moyens de prolonger leurs applaudissemens.

On a déja dit que Garrick ne parloit jamais qu'avec le plus souverain mépris des acteurs tragiques

et comiques qui l'avoient précédé ; on lui reproche encore d'avoir toute sa vie, et sur-tout vers la fin de sa carrière théâtrale, pris un soin particulier pour que le public eût, de ceux qui lui ont succédé, l'opinion qu'il avoit de ses prédécesseurs ; et l'on est obligé de convenir que si tel a été son vœu, il a été rempli au-delà de ses espérances.

www.ingramcontent.com/pod-product-compliance
Lightning Source LLC
Chambersburg PA
CBHW071622220526
45469CB00002B/441